帥氣女性

描繪攻略

How to Draw Cool Women

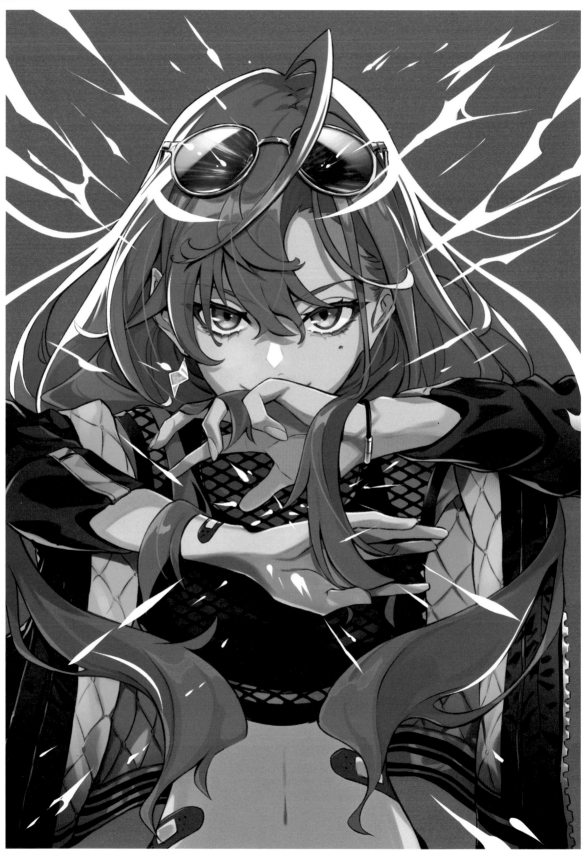

Illustration by POKImari

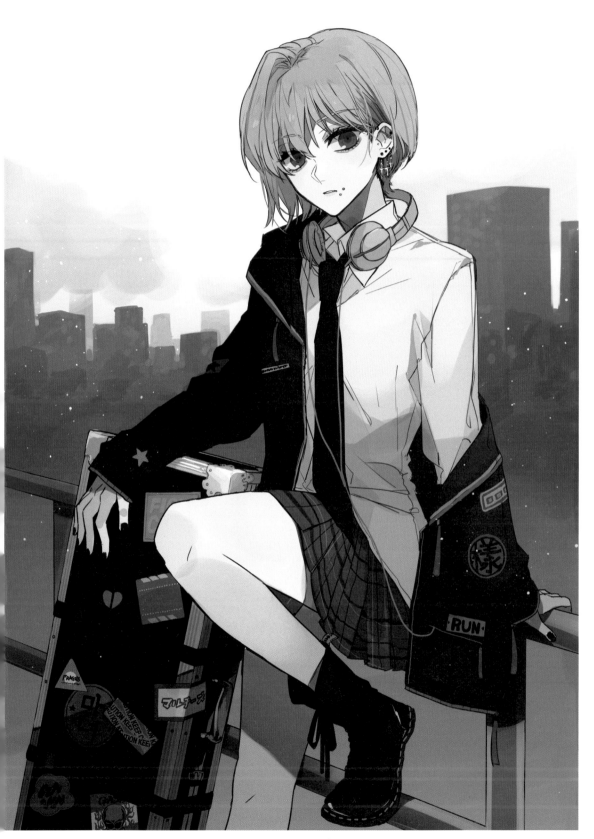

Illustration by eba

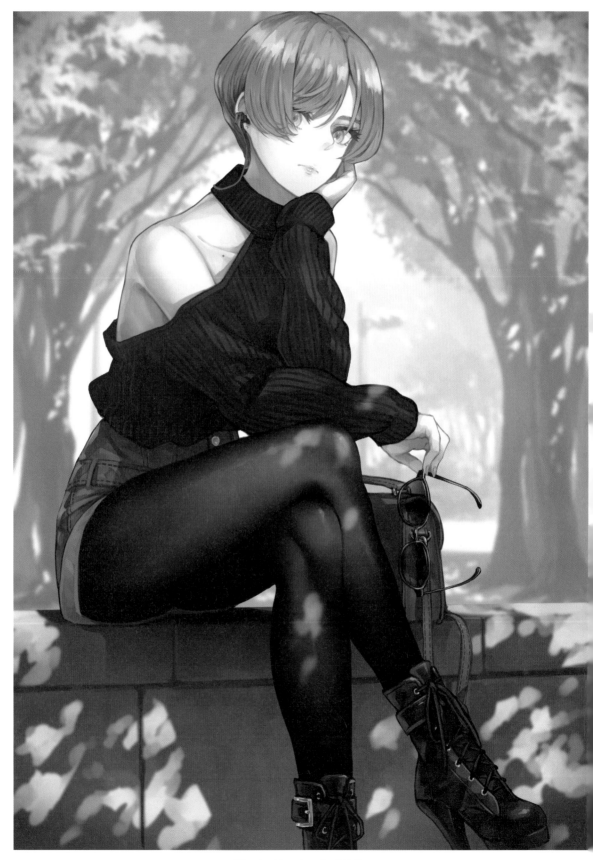

Illustration by カオミン

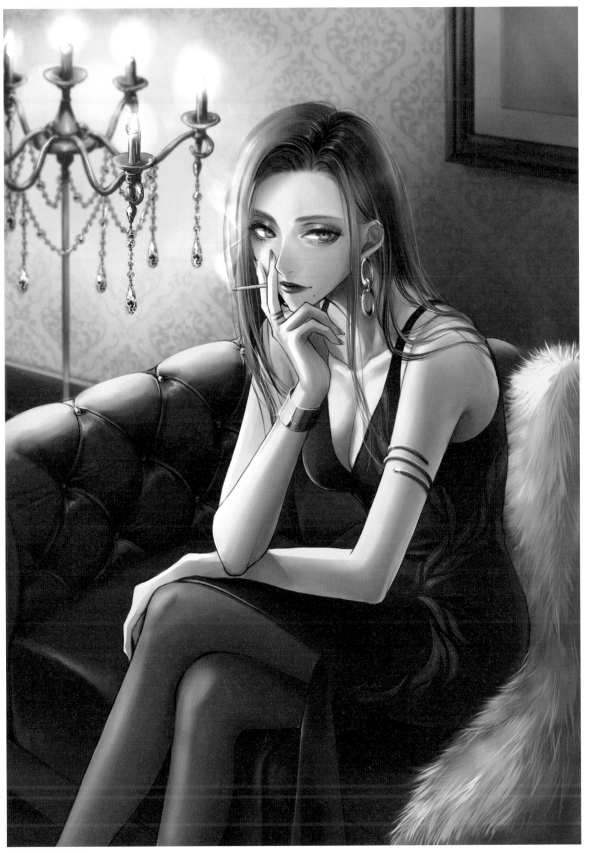

Illustration by YUNOKI

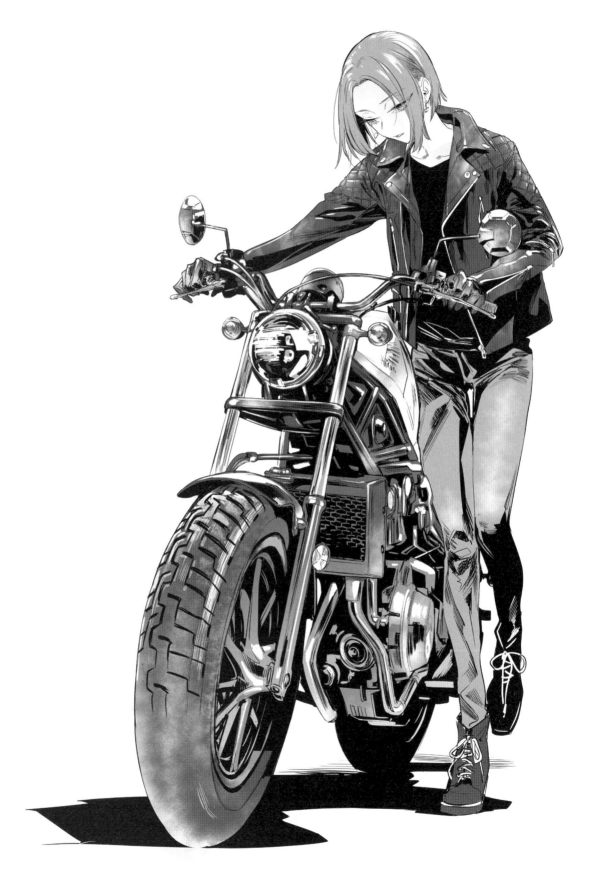

Illustration by 幾花にいろ

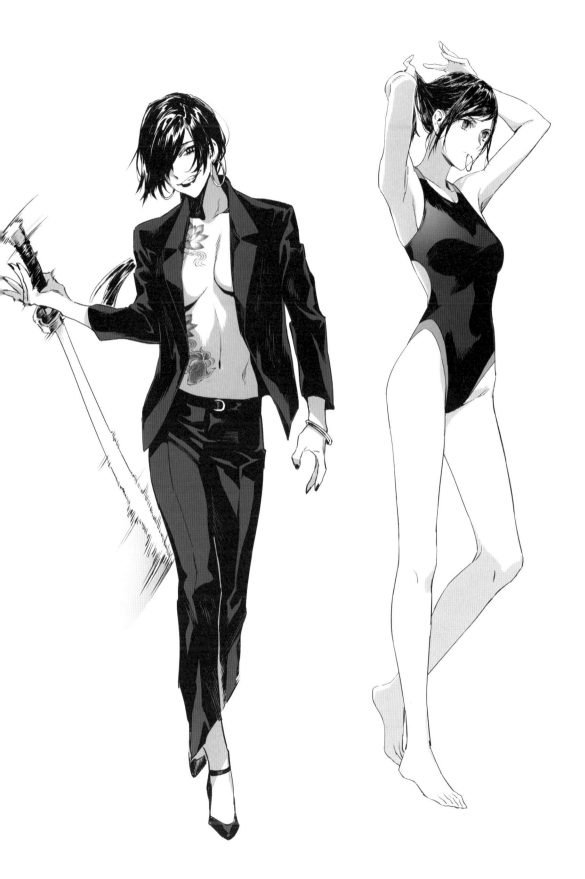

Illustration by nあくた

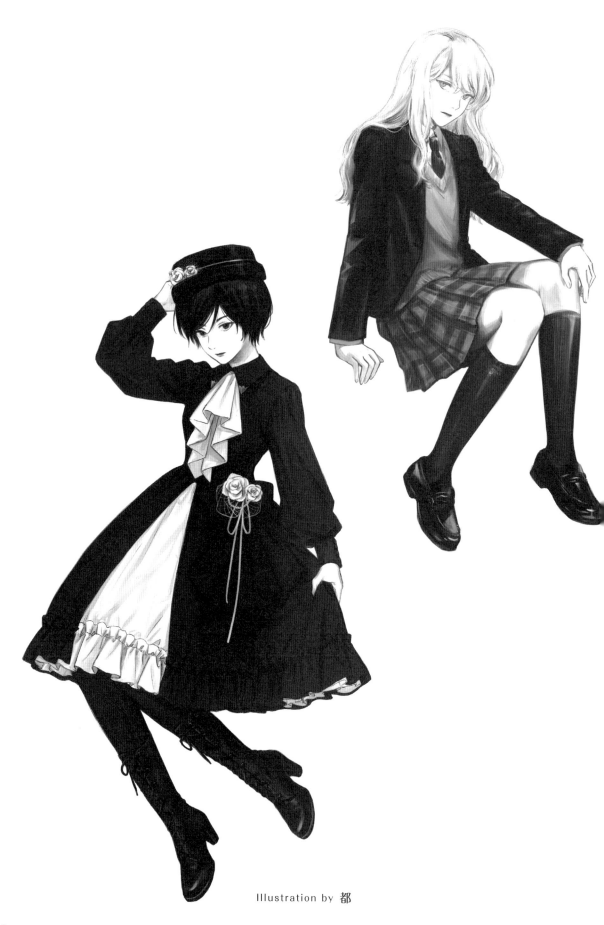

Illustration by 都

Illustration by アサヮ

CONTENTS

本書使用方法 …………………………… **12**

| 序章　基礎篇 |

帥氣女性的臉部畫法 ………………………… **14**
帥氣女性的身體畫法 ………………………… **22**

| 第 1 章　帥氣職場女性 |

冷酷系偶像＆插畫製作花絮
（Illustration by POKImari）…………… **34**

偶像團體 ……………………………………… **48**
搖滾樂團主唱 ………………………………… **50**
女僕咖啡廳店員 ……………………………… **51**
咖啡廳店員 …………………………………… **52**
酒保 …………………………………………… **53**
正在休息的會計部職員 ……………………… **54**
幹勁十足的職業女性 ………………………… **55**
在居酒屋喝醉的前輩職員 …………………… **56**
女醫生 ………………………………………… **57**
研究人員 ……………………………………… **58**
綜合格鬥家 …………………………………… **59**
執行公務的女刑警 …………………………… **60**
執行潛入調查任務的女刑警 ………………… **61**
軍人 …………………………………………… **62**
駭客 …………………………………………… **63**
撞球女郎 ……………………………………… **64**
幫派分子 ……………………………………… **65**
兇手 …………………………………………… **66**
女囚犯 ………………………………………… **67**
倖存者 ………………………………………… **68**

| 第 2 章　帥氣女學生 |

輕音樂社社員＆插畫製作花絮
（Illustration by eba）………………… **70**

留學生 ………………………………………… **82**
不良女高中生 ………………………………… **83**
陰鬱系眼罩女孩 ……………………………… **84**
旁觀體育課的眼罩女孩 ……………………… **85**
年齡不詳的留級生 …………………………… **86**
高個子女孩 …………………………………… **87**
辣妹 …………………………………………… **88**
男孩子氣的女孩 ……………………………… **89**
女扮男裝的清爽系女孩 ……………………… **90**
田徑社王牌 …………………………………… **91**
女子籃球隊隊長 ……………………………… **92**
弓道社社長 …………………………………… **93**
游泳社前輩 …………………………………… **94**
拿刀戰鬥的女孩 ……………………………… **95**
拿槍戰鬥的女孩 ……………………………… **96**

第3章　帥氣女性便服穿著

休息日的時裝模特兒＆插畫製作花絮
（Illustration by カオミン） ………… **98**

休息日的會計部職員 …………… **112**

上班途中的女醫生 …………… **113**

浴衣裝扮的女子籃球隊隊長 …………… **114**

衝浪者 …………… **115**

喜歡視覺系的女性歌迷 …………… **116**

龐克風格的傲慢女孩 …………… **117**

宿醉的早上 …………… **118**

和服女孩 …………… **119**

旗袍 …………… **120**

蘿莉塔風格的高個子女孩 ………… **121**

Two Block 髮型的女性 …………… **122**

西裝女子 …………… **123**

穿著貼身衣物的女子 ………… **124**

第4章　帥氣熟齡女性

美魔女＆插畫製作花絮
（Illustration by YUNOKI） …………… **126**

上司 …………… **138**

牽著狗的美女 …………… **139**

時裝模特兒 …………… **140**

寡婦 …………… **141**

暗中從事地下行業的女子 …………… **142**

ILLUSTRATOR PROFILE …………… **143**

本書使用方法

本書大致以兩種編輯頁面構成。一種是圖解頁面，針對表現帥氣女性的設計重點和技巧進行解說。
另一種則是彩色插畫的製作花絮頁面。書中刊載美麗且帥氣的女性插畫是如何描繪的並對這些過程進行詳細解說。
整體是將「帥氣女性」按照情境區分，劃分為 4 個章節。在各個章節都分別準備了「圖解頁面」和「製作花絮頁面」。

圖解頁面的使用方法

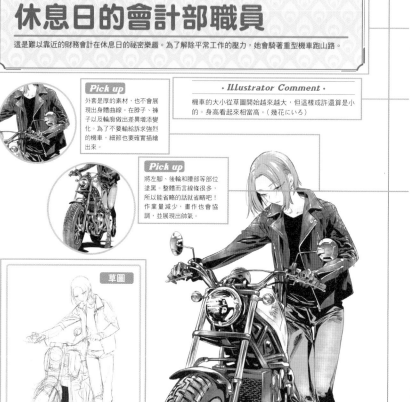

休息日的會計部職員

這是難以靠近的財務會計在休息日的祕密樂趣。為了解除平常工作的壓力，她會騎著重型機車跑山路。

Pick up
外套是厚的素材，也不會展現出身體曲線。在脖子、褲子以及輪廓做出差異增添變化。為了不要輪給訴求強烈的機車，細節也要確實描繪出來。

Pick up
將左腳、後輪和腰部等部位塗黑。整體而言線條很多，所以能省略的話就省略吧！作業量減少，畫作也會協調，並展現出帥氣。

草圖

· Point ·
終究是以女性為主角，所以為了不讓機車擋住身體，選擇正面構圖。機車的車種選擇也是角色表現的重要要素。選擇合適的車種時，事前調查是很重要的。

· Illustrator Comment ·
機車的大小從草圖開始越來越大，但這樣或許還算是小的。身高看起來相當高。（幾花にいろ）

標題＆情境敘述
説明插畫角色設定和情境。

插畫家評論
來自畫家本人的評論。

關注焦點
解説展現「帥氣」的插畫重點。

草圖＆重點
解説描繪插畫草圖的印象，以及與完稿插畫相比下改變的部分。

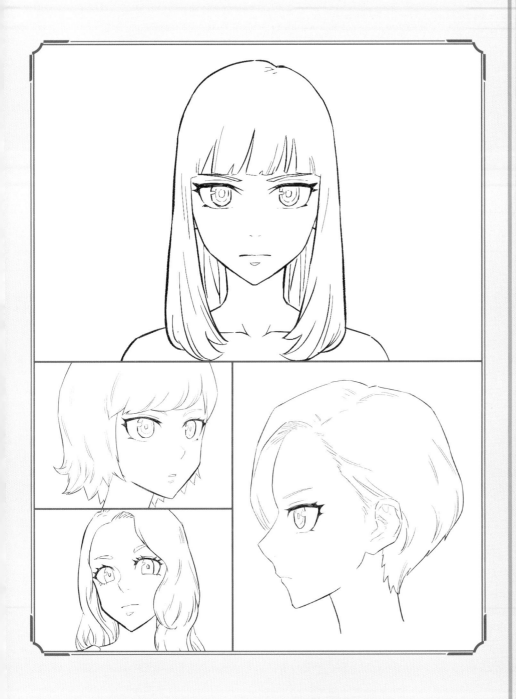

帥氣女性的臉部畫法

臉部畫法的過程

還未習慣畫法時，在描繪出右圖般的草圖前，試著先畫出更粗略的草圖，將草圖作業分成兩階段。不擅長的部位可以再反覆進行多次的草圖作業。

描繪正面的插畫時，使用繪圖軟體的對稱尺規功能來創作（即使是專業畫家，使用這種描繪工具也並非稀奇之事）。

實際上在人的臉部，眼睛下方臥蠶一帶，大約就是髮際線與下巴之間的中間位置，配合眼睛的變形（大小），臥蠶到下巴的距離會變短。

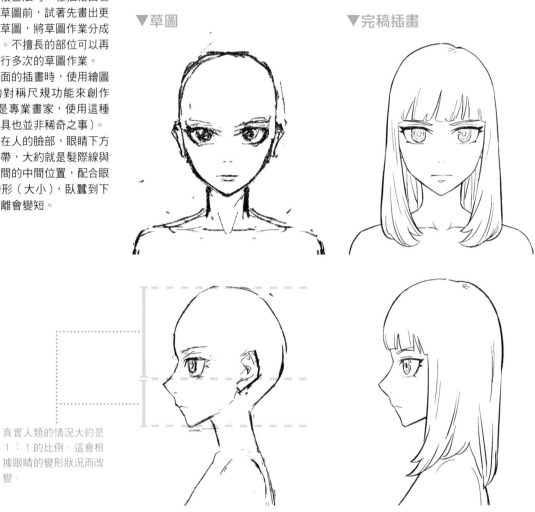

▼草圖　　　　　　　　▼完稿插畫

真實人類的情況大約是1：1的比例。這會根據眼睛的變形狀況而改變。

Point 關於十字輪廓線

在此要介紹的是描繪臉部時經常使用的十字輪廓線。這種輪廓線**若能確實留意頭部構造和立體感再進行描繪的話，就能變成有效的輔助線**。尤其是在傾斜角度等具有透視作用的構圖中，更能發揮其威力。

臉部輪廓的變化

臉的輪廓大致可分為蛋形臉、倒三角形臉、圓形臉和長形臉。蛋形臉被視為理想型，一般所說的美男美女大多就是這種類型。倒三角形臉會給人留下開朗印象，呈現出活潑的氛圍。圓形臉強調孩子氣和可愛感。相反地，長形臉則是強調威嚴和聰明。**如果想要描繪帥氣的臉孔，蛋形臉和長形臉是比較保險的臉型**，但是倒三角形臉、圓形臉也會根據髮型、眼神或表情而展現出帥氣感。

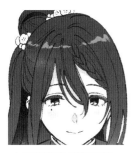 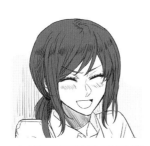 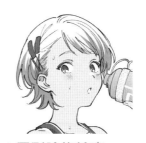 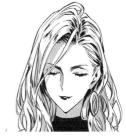

▲蛋形臉的輪廓　　　▲倒三角形臉的輪廓　　　▲圓形臉的輪廓　　　▲長形臉的輪廓
（→P.120）　　　　　　　（→P.56）　　　　　　　　（→P.91）　　　　　　（→P.139）

髮型造成的臉部輪廓印象差異

▼看得到臉頰輪廓的短髮

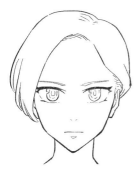 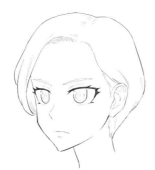 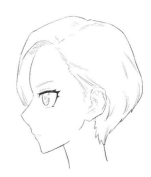

露出額頭的髮型會強調臉的寬度。**基本上強調臉的長度比較能呈現出帥氣容貌**，所以要描繪這種髮型的角色時，可以選擇長形臉的輪廓。

▼遮住臉頰輪廓的短髮

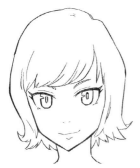 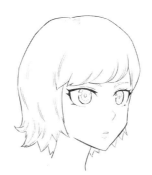 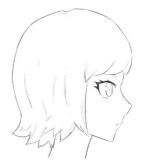

這是兩側頭髮蓋住臉頰的髮型。因為臉頰線條被遮住，具有壓縮臉部寬度的效果。對倒三角形、圓形臉輪廓的角色來說是很有效果的髮型。利用這種髮型強調時髦的印象，就能呈現出帥氣氛圍。

理解眼睛構造

眼睛是決定角色印象非常重要的部位。要描繪出「帥氣」的眼睛，就要先理解眼睛的基本構造。

角色印象會根據要強調哪一個部位、描繪哪一個部位而產生極大變化。 P.17刊載了各個插畫家在本書所畫的眼睛範例。謹慎觀察也是一種學習，請大家務必作為參考。

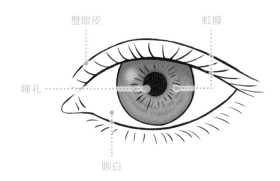

眉毛造成的印象差異

▼較粗的眉毛

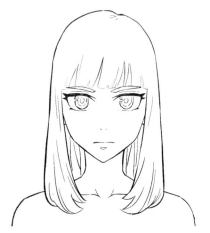

粗眉容易強調角色的情緒。有時也會產生土氣的感覺，但在表現情緒強度上，粗眉是有效的畫法。

▼稍細的眉毛

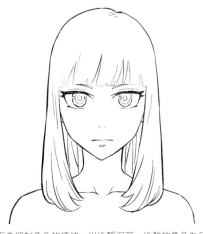

細眉反而會抑制角色的情緒。以冷靜沉著、冷酷的角色為目標時，細眉是有效的畫法。

▼有點上吊的眉毛

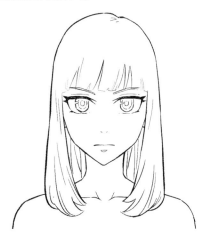

上吊的眉毛會呈現出怒目而視的表情，給角色帶來壓迫感。要表現強硬性格等情況時，這是一種有效的畫法。

▼有點下垂的眉毛

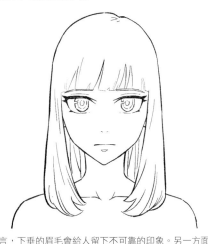

一般而言，下垂的眉毛會給人留下不可靠的印象。另一方面，根據和其他部位的搭配組合，也能呈現出「妖媚」等感覺。

帥氣眼睛的畫法變化

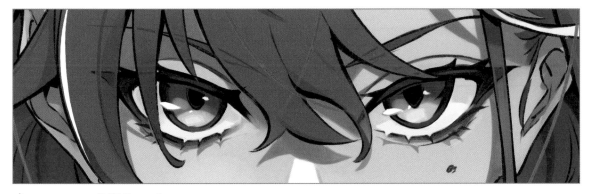

▲Illustration by POKImari（→P.34）

三白眼。強調意志的強烈。

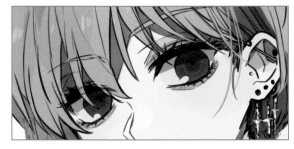

▲Illustration by eba（→P.70）

大範圍的陰影和黑眼圈強調出陰沉感。

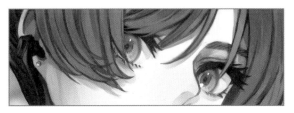

▲Illustration by カオミン（→P.98）

塗抹上淺淺的顏色，呈現出角色的透明感。

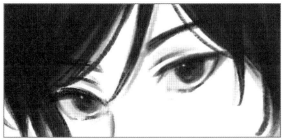
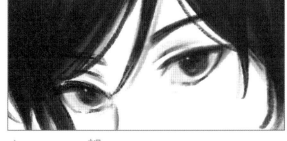

▲Illustration by 都（→P.121）

減少高光就能強調出神秘感。

▲Illustration by YUNOKI（→P.126）

較強烈的眼妝呈現出華麗感。

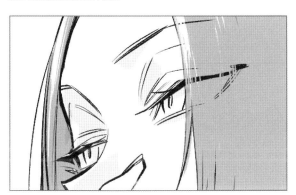

▲Illustration by 幾花にいろ（→P.54）

這是眼皮有點半張開且帶有威嚴感的冷酷眼神。

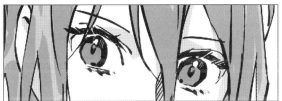

▲Illustration by アサワ（→P.62）

遮住一隻眼睛也能強調出神秘感。

▲Illustration by nあくた（→P.115）

稍微睜大的眼睛。可以給人活潑的印象。

理解鼻子構造

太過強調**鼻子**就會變土氣，所以**簡單變形是比較保險的畫法**。鼻子有只描繪鼻孔的類型、只描繪鼻梁中心線的類型、只描繪鼻子陰影的類型、將各個情況組合在一起的類型……請大家試看看各種變化。

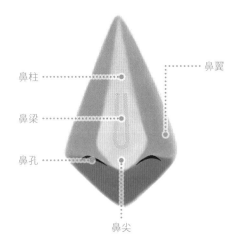

鼻柱 ……

鼻翼 ……

鼻梁 ……

鼻孔 ……

鼻尖

鼻子變形的變化

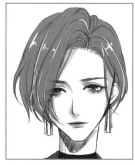
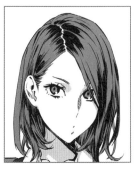

▲ 鼻梁＋陰影＋鼻孔（→P.49）　▲ 鼻梁＋陰影（→P.88）

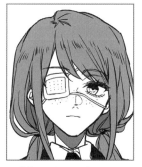

▲ 鼻梁＋陰影＋鼻孔（→P.84）　▲ 鼻梁＋陰影＋鼻孔（→P.62）

理解嘴巴構造

以前只描繪線條的簡單畫法曾是主流。隨著時間推移，不要將嘴唇的立體感畫得過於強烈的技巧，也是近來很常見的畫法。**確實掌握嘴唇的立體構造，加上必要的變形吧！**

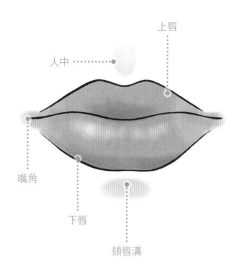

上唇

人中 ……

嘴角

下唇

頦唇溝

嘴巴變形的變化

▲ 簡單的變形（左圖→P.61、右圖→P.90）

▲ 描繪出嘴唇的表現（左圖→P.119、右圖→P.141）

▲ 表現出較厚的嘴唇（左圖→P.48、右圖→P.59）

仰視、俯視的效果

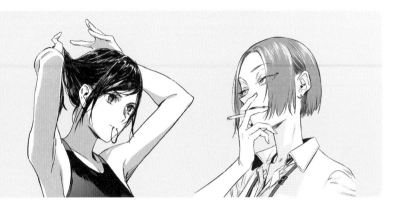

Point 仰視的效果

仰視構圖具有讓角色看起來傲慢、自大的效果。要描繪高個子的角色、年長的角色、有壓迫感的角色時,這是一種有效的構圖。可以更加強調帥氣感。

Point 俯視的效果

採用俯視構圖時,下巴看起來會變窄變小。所以會給人留下臉很漂亮的印象。

一般而言俯視構圖是要強調卑微感。但有時讓眼睛看起來很大,才能強調出角色的意志和情緒的強烈。

表情的變化

▲溫柔地微笑
(→P.120)

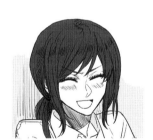

▲笑 (→P.56)

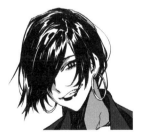

▲目中無人地笑著
(→P.66)

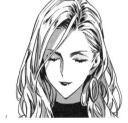

▲優雅地微笑
(→P.139)

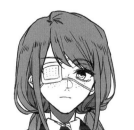

▲無精打采 (→P.84)

▲注意到什麼
(→P.91)

▲嚴厲的表情
(→P.123)

▲冷酷的表情
(→P.67)

序章　基礎篇

髮型的畫法

描繪頭髮時，會分成瀏海、兩側和後面的頭髮這三個部分來描繪。這樣一來就能表現出立體感，呈現出帥氣的頭髮。

如同P.15解說過的「髮型造成的臉部輪廓印象差異」，頭髮是會大幅影響角色印象的部位。描繪時需選擇配合角色形象的合適髮型。

▼正面

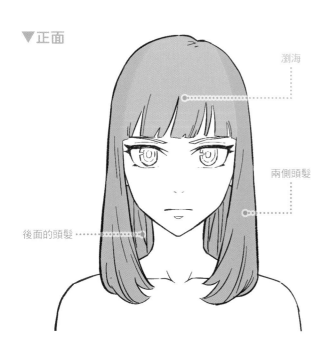

瀏海

兩側頭髮

後面的頭髮

▼側面

▼背面

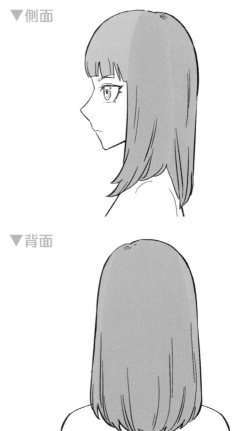

髮質和髮流造成的印象差異

髮流向內的直髮會給角色留下穩重、內向的印象（下方左邊）。相反地，髮尾向外捲起的髮型會給角色留下活潑的印象（下方中間）。而捲度平緩的捲髮髮流，則會展現出成熟風格和穩重的氛圍（下方右邊）。配合期望的帥氣感來選擇髮型吧！

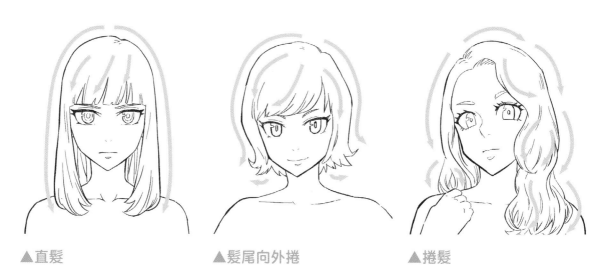

▲直髮　　　　　　　▲髮尾向外捲　　　　　　▲捲髮

髮型的變化

▲鮑伯捲髮＆挑染（→P.50）
利用輕盈的髮流表現活潑感。

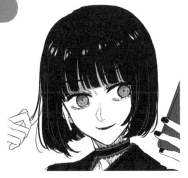

▲鮑伯直髮（→P.119）
強調頭髮的光澤並呈現艷麗感。

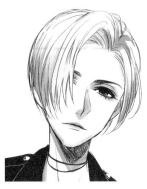

▲Two Block髮型（→P.122）
給人男孩子氣、中性風格的印象。

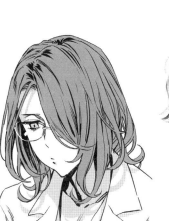

▲中長髮（→P.58）
特意讓頭髮蓬亂，藉此強調
美麗的臉龐。

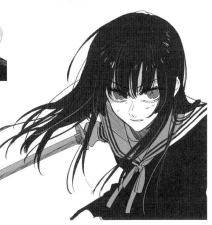

▼長直髮（→P.95）
頭髮隨著風飄動的樣子，能
表現出各式各樣的情緒。

▲髮尾燙捲的長髮（→P.82）
以東方人來看，這是少見的金髮。
強調異國風情以及非日常感。

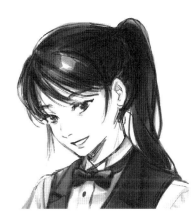

▲馬尾（→P.53）
給人留下清爽的印象，也能透過
後頸強調性感氛圍。

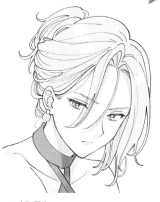

▲盤髮（→P.61）
給人留下高貴、華麗的印象。

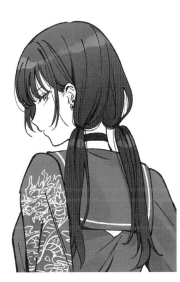

▶低雙馬尾（→P.83）
搭配嚴厲的表情，展現出反差
的一面。

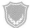 # 帥氣女性的身體畫法

身體的畫法

先確認一下女性身體的比例。整個身體的長度，大多以頭部長度為基準描繪成 7 頭身。**頭身越大看起來就越有大人的感覺、越有真實風格。**為了表現出帥氣感，可以採用 8～9 頭身這種較大的頭身比例來描繪。

▶上半身

肩寬要畫得比臉還要寬。上半身的寬度按照肩膀、腰部和胸部的順序來描繪較容易成型。如果是苗條體型，上半身要配合肋骨形狀，呈現出中間變細的部分。

▶下半身

下半身是由腰部、臀部、大腿、小腿和腳腕等各種部位相連構成的。基本上寬度是腰部最粗，越往下面的部位就越來越細。要呈現出俐落的線條，同時讓曲線變細。

▶站姿、正面

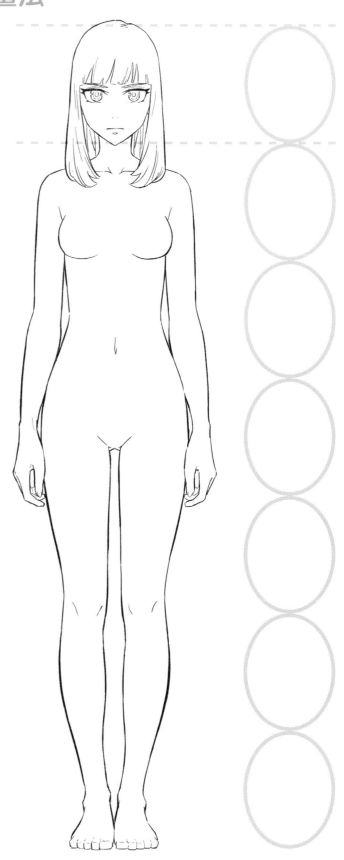

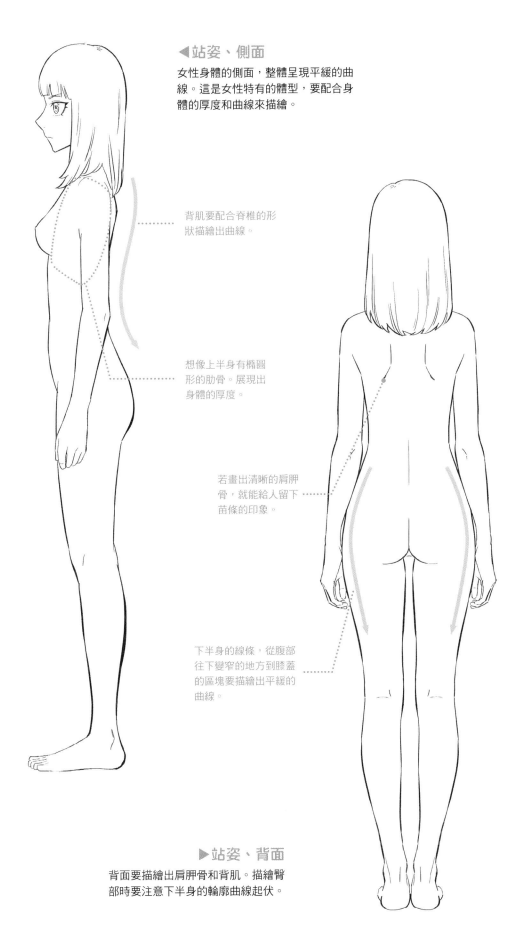

◀站姿、側面

女性身體的側面，整體呈現平緩的曲
線。這是女性特有的體型，要配合身
體的厚度和曲線來描繪。

背肌要配合脊椎的形
狀描繪出曲線。

想像上半身有橢圓
形的肋骨。展現出
身體的厚度。

若畫出清晰的肩胛
骨，就能給人留下
苗條的印象。

下半身的線條，從腹部
往下變窄的地方到膝蓋
的區塊要描繪出平緩的
曲線。

▶站姿、背面

背面要描繪出肩胛骨和背肌。描繪臀
部時要注意下半身的輪廓曲線起伏。

上半身的畫法

試著觀察上半身的形狀和動作。要注意身體是有厚度的。而且會隨著各個部位的動作伸縮。

▼正面

描繪胸部時要想像肋骨的形狀。乳房要配合軀體狀態,之後再添加上去。

▼斜上方

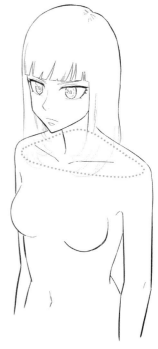

如果是從上方觀察的視點,從肩膀到鎖骨的部分會形成平緩的三角形。

▼舉起手臂

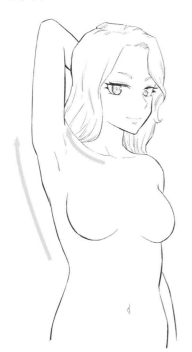

腋下會被鎖骨和凹陷處牽引。

▼身體往前

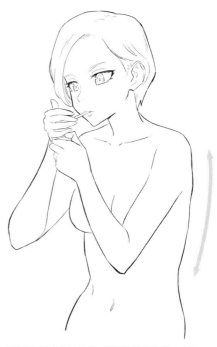

身體往前時會伸展背部,腹部這邊則會擠壓收縮。

胸部大小的變化

根據胸部大小，角色給人的印象會跟著改變。在此分成三種類型，試著觀察各自的特徵吧！

▼較小

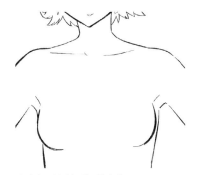

脂肪少，給人運動型的印象。

▼正常

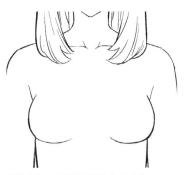

標準大小。要從腋下描繪出半球形。

▼較大

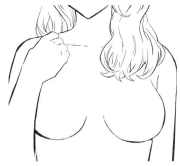

給人帶來有點成熟的感覺、充滿魅力的印象。

胸部形狀的變化

胸部除了大小之外，根據脂肪的儲存方式形狀也會產生變化。確認這些變化，配合角色描繪出不同的類型吧！

▼碗公形

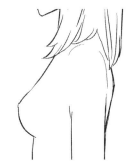

像碗一樣上方稍微隆起。

▼盤子形

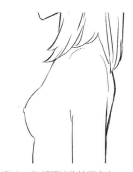

因為脂肪少，胸部頂端位於正中央。

▼三角形

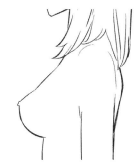

脂肪儲存於下側，變成胸部頂端凸出的形狀。

▼半球形

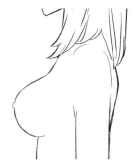

上下都隆起，形成有彈性的半球形。

▼圓錐形

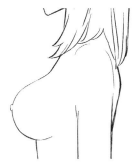

這是上下都隆起，並往前凸出的形狀。

▼釣鐘形

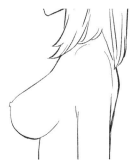

要從胸部底端開始描繪曲線，下側要畫出豐滿形狀。

體型的變化

▶高個子

這是高個子的體型。利用手腳修長的苗條體型，讓人一眼就能留下「帥氣」的印象。個子高使得臉看起來很小時，也能增添帥氣氛圍。

身體只是拉長的話，就只會變瘦長，無法呈現帥氣感。在不影響苗條印象的情況下，也要考慮身體的寬度。

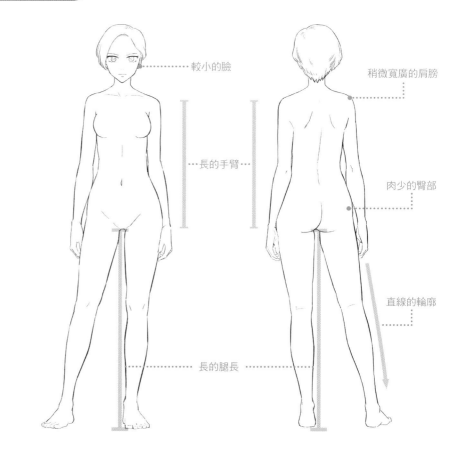

較小的臉

長的手臂

長的腿長

稍微寬廣的肩膀

肉少的臀部

直線的輪廓

▶學生

正在發育的學生體型和大人的身體相比之下，較缺乏曲線和凹凸感。如果就這樣直接描繪，就會留下稍微缺少變化的印象。

遇到這種情況時就設定成動感的姿勢，打造出曲線就能表現出帥氣感。圖例是將角色假想成活潑的性格，以髮尾向外捲的髮型、手貼在腰部的插腰姿勢來表現帥氣感。

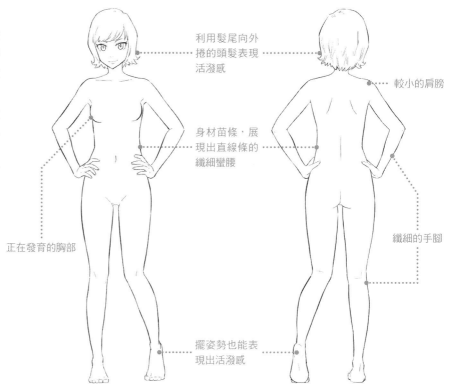

利用髮尾向外捲的頭髮表現活潑感

身材苗條，展現出直線條的纖細蠻腰

正在發育的胸部

擺姿勢也能表現出活潑感

較小的肩膀

纖細的手腳

▶充滿魅力

充滿魅力的體型能強調性感和柔軟等特質。一般而言，會產生和「帥氣」有點距離的印象。

雖說如此，多費點心思就能表現出帥氣感。像是①將容貌或妝容畫出莊重的感覺。②利用彎曲關節的姿勢產生銳角。③利用姿勢動作減少身體寬度等方法。即使是充滿魅力的體型，也能充分表現出帥氣感。

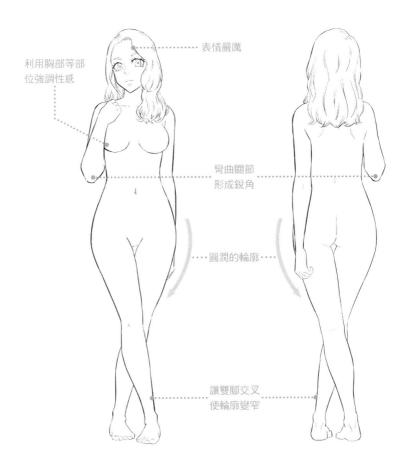

利用胸部等部位強調性感

表情嚴厲

彎曲關節形成銳角

圓潤的輪廓

讓雙腳交叉使輪廓變窄

▶肌肉發達

這是肌肉發達的體型。肌肉會減少柔軟感，變成直線且僵硬的輪廓。利用腹肌等部位的隆起、青筋暴露的手腳，較容易產生陰影，可以做出立體化的表現。此外，胸肌的隆起會使乳房線條變長，胸部的隆起會變平緩。

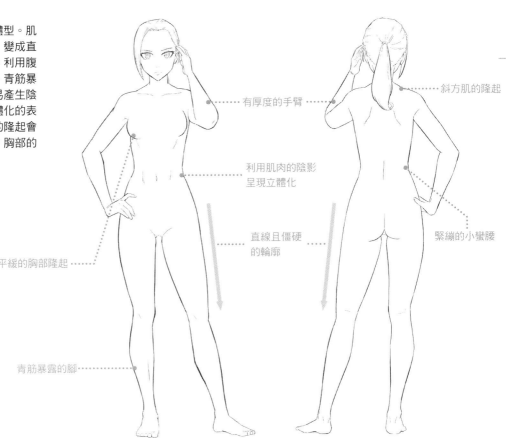

有厚度的手臂

斜方肌的隆起

利用肌肉的陰影呈現立體化

直線且僵硬的輪廓

緊繃的小蠻腰

平緩的胸部隆起

青筋暴露的腳

序章 基礎篇

手臂的畫法

手臂大致分為肩膀、上臂和前臂三個部位。透過伸展和彎曲的動作，三個部位各自的肌肉會隆起，形成「手臂的帥氣曲線」。**一般而言，苗條細長的手臂視為帥氣的代表。**但是較粗的手臂也能透過強調肌肉的畫法，表現出粗野的帥氣感。

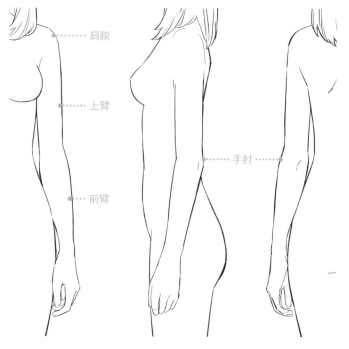

肩膀

上臂

手肘

前臂

▲手臂（正面）　▲手臂（側面）　▲手臂（背面）

▼彎曲手臂的姿勢

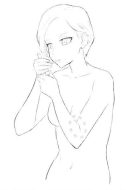

彎曲手臂後，手肘附近的肉會隆起。虛線圈起處會蜷縮起來。

各種手臂的姿勢

▶穿上外套（→P.123）

手臂往兩旁撐開會給人一種威嚇的印象。

▼手靠著下巴（→P.52）

彎曲且較細的手臂會展現出纖細的體型。

▼舉起手臂（→P.48）

舉起手臂的姿勢會強調肩膀和腋下帶出的帥氣感。

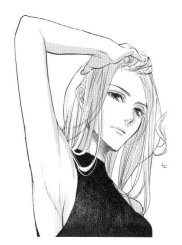

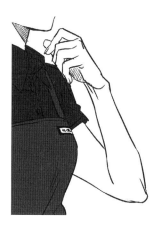

◀轉動武器（→P.66）

流暢轉動武器的樣子，強調出武器持有者的體能。

手的畫法

手和手指的部分依據畫法和姿勢，在表現角色帥氣感會成為極大的武器。

一般而言，**保養得很好的指甲、長手指、關節方正的輪廓等都會成為帥氣的關鍵。**想要呈現整隻手光滑、細長或是沒有骨頭等，根據這些期望的方向，畫法是千差萬別。

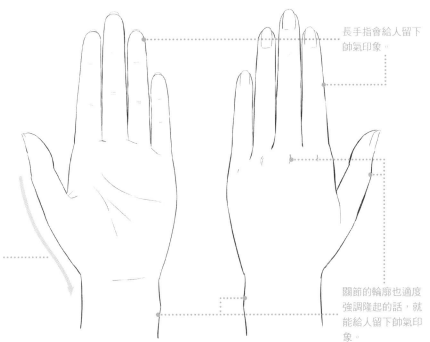

長手指會給人留下帥氣印象。

平滑的輪廓會強調出柔軟感，直線化的輪廓則會強調出冷酷感。

關節的輪廓也適度強調隆起的話，就能給人留下帥氣印象。

各種手的姿勢

▼握麥克風（→P.50）
利用冷酷的指甲顏色表現帥氣感。

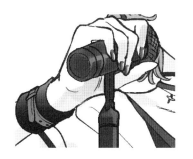

▼拿手機（→P.51）
優雅的拿法表現出手的光滑感。

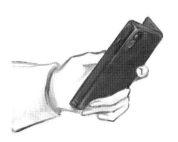

▼拿香菸（→P.54）
這是輪廓稍微直線化且修長的手指。

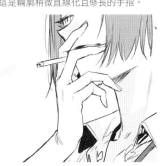

▼握拳（→P.59）
為了避免變得過於粗野，畫出適當的平滑輪廓。

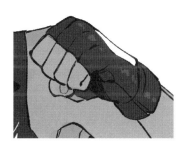

▼拿槍（→P.61）
利用粗野的手槍與纖細雙手的搭配，表現出反差感。

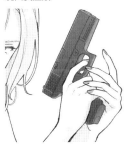

▼手指交纏（→P.85）
利用手指交纏的直線輪廓表現出冷酷感。

下半身的畫法

下半身露出的機會也很多，是表現帥氣感的重要部位。雖然也會根據角色和姿勢有不同的情況，**但大腿畫細一點，強調出肌肉**就能表現出帥氣感。小腿要強調曲線，腳則要強調腳踝和阿基里斯腱等較硬的部位，強調各個不同的區域就能表現出帥氣感。

▼下半身（正面）　　▼下半身（背面）

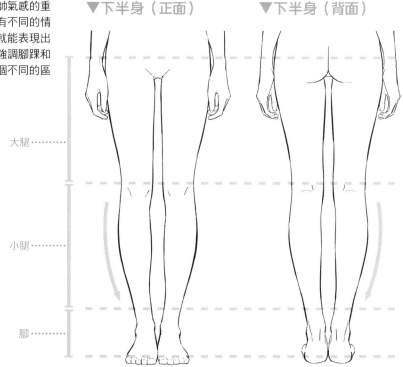

大腿 ⋯⋯
小腿 ⋯⋯
腳 ⋯⋯

Point

在兩條小腿中的內側空間描繪出直線輪廓，就能強調苗條的印象，讓帥氣感更加明顯。

腰部的構造

腰部是以本壘板形的骨盆為中心，形成大腿和臀部互相重疊的構造。女性的骨盆形狀是稍微寬廣的形狀。不加修飾直接描繪出來的話，臀部會呈現隆起曲線，往往讓人覺得充滿魅力。這種時候稍微將身體拉長，就會變成苗條的中性體型，可表現出帥氣感。

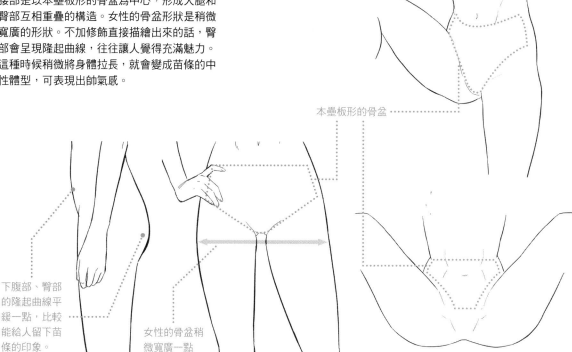

本壘板形的骨盆 ⋯⋯

下腹部、臀部的隆起曲線平緩一點，比較能給人留下苗條的印象。

女性的骨盆稍微寬廣一點

臀部線條的畫法

臀部線條根據體型，在構成的線條上會有所差異。苗條體型臀部的肉不多，所以輪廓的隆起曲線會變平緩。充滿魅力的體型則會變成圓潤的輪廓。相反的，較單薄的體質或肌肉發達的臀部，則是變成直線化的輪廓。

▼標準　　　　　　▼苗條

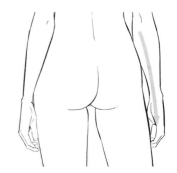

▼較單薄　　　　　▼充滿魅力　　　　▼肌肉發達

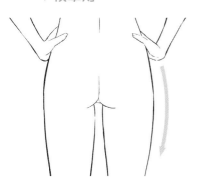
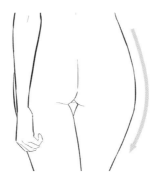
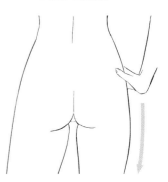

<div style="writing-mode: vertical-rl">序章　基礎篇</div>

腿的畫法

掌握主要的肌肉和骨骼後，再表現出帥氣的雙腿線條吧！熟記透視觀念，設定視線高度（※）後就容易掌握構造。一般而言，大眾認為細長的雙腿較為帥氣。但**即使腿部稍微粗一點，只要多花點心思畫出雙腿交叉之類的姿勢，也能讓雙腿看起來很帥氣。** O型腿、X型腿看起來不好看，所以也要注意站姿的部分。

▼較細的腿　　　　　▼稍微粗一點的腿

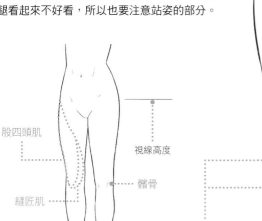

股四頭肌

視線高度

髖骨

縫匠肌

稍微有點X型腿、O型腿的站姿，比較能強調腿的曲線。

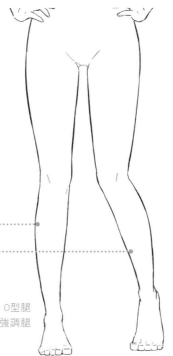
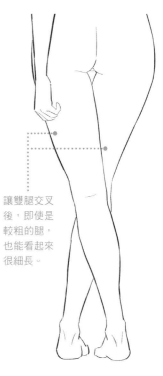

讓雙腿交叉後，即使是較粗的腿，也能看起來很細長。

※畫者的眼睛位置。有時也會比喻為捕捉物體的相機位置。

各種腿部姿勢

▼坐著（→P.82）
膝蓋稍微錯開且粗枝大葉的動作。

▶讓雙腿交叉
（→P.55）
讓雙腿交叉的姿勢會
襯托出腿的長度。

▶彎曲一隻腳
（→P.48）
這是彎曲一隻腳的姿
勢。這個姿勢也會襯
托出腿的長度。

▼走路（→P.91）
利用傾斜構圖襯托出腿的長度。

▼跑步（→P.96）
利用大幅前傾的姿勢，呈現出敏捷和躍
動感。

▼翹腳（→P.58）
這是強調帥氣感、性感的經典姿勢。

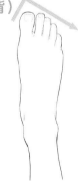

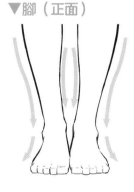

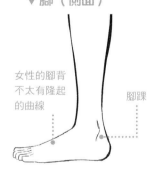

腳的畫法

▼腳（腳背）

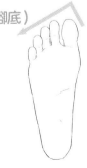

跟鞋和包頭淑女鞋會
強調腳的瘦長感，加
強帥氣印象。

▼腳（正面）

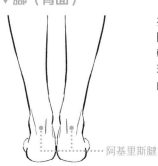

▼腳（側面）

女性的腳背
不太有隆起
的曲線

腳踝

▼腳（腳底）

描繪腳的寬度時，
儘可能地稍微畫窄
一點。這樣更能表
現出帥氣的腳。

▼腳（背面）

描繪出曲線化輪廓、
阿基里斯腱和腳踝等
較硬的部分，就能表
現出帥氣、輪廓清晰
的腳。

阿基里斯腱

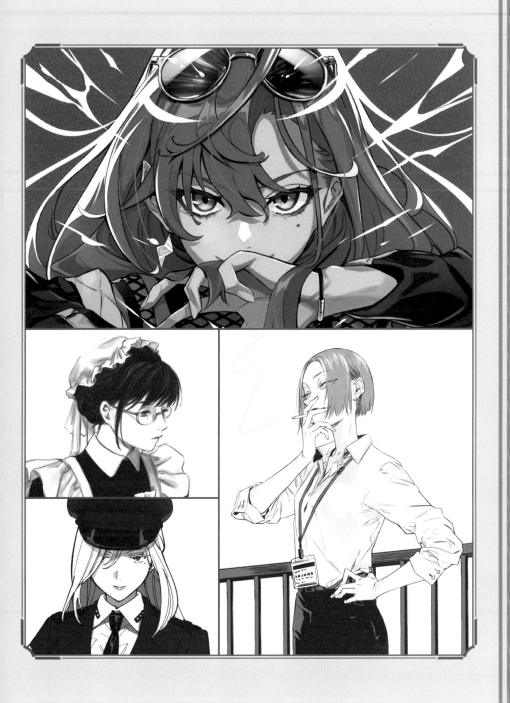

帥氣職場女性

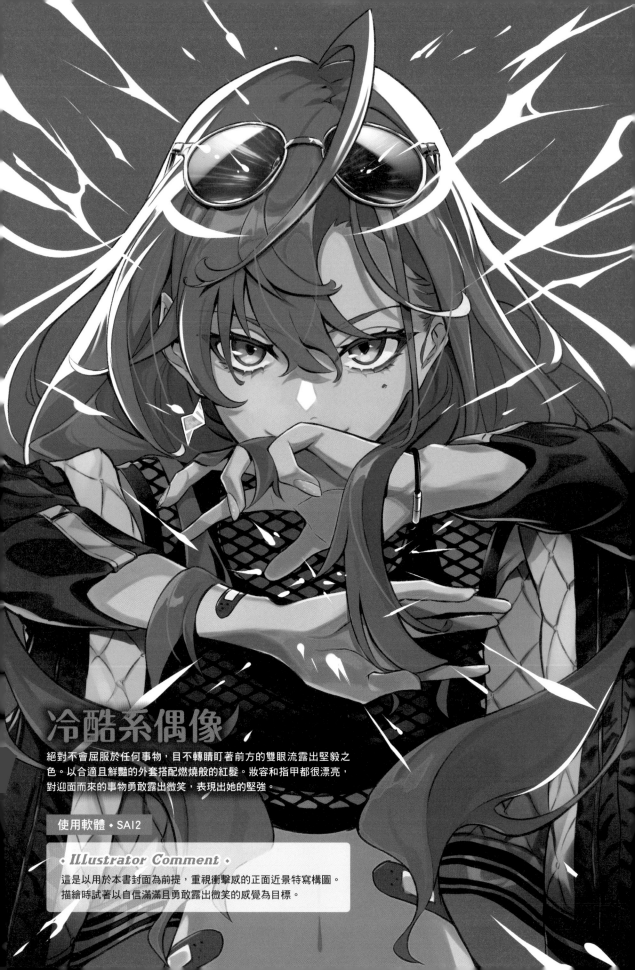

冷酷系偶像

絕對不會屈服於任何事物，目不轉睛盯著前方的雙眼流露出堅毅之色。以合適且鮮豔的外套搭配燃燒般的紅髮。妝容和指甲都很漂亮，對迎面而來的事物勇敢露出微笑，表現出她的堅強。

使用軟體・SAI2

ILLustrator Comment ・

這是以用於本書封面為前提，重視衝擊感的正面近景特寫構圖。描繪時試著以自信滿滿且勇敢露出微笑的感覺為目標。

封面插畫製作花絮

草圖方案：簡單

以「帥氣女性＋鮮明印象」將草圖分成四個方案來
創作。我想要利用整體的髮流、髮尾的細微動作打
造出衝擊感。如果是這樣的構圖，就能將視線集中
在角色的臉上。主要構思的重點在頭部周圍。

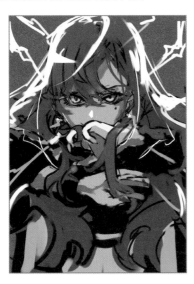

簡單

草圖方案 2：格子

為了塑造鮮豔的印象，在頭髮加上圖形化的黃色格
子高光。此外，畫面下方的外套（上衣）部分也配
置了與背景相同顏色的花紋，做出強調的重點。

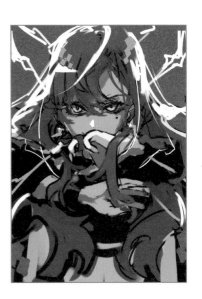

格子

草圖方案：蝴蝶結

在頭上加上許多蝴蝶結作為「可愛事物」的象徵。
蝴蝶結的顏色特意選擇黑色，設定成時髦感覺，帶
入「就算別上蝴蝶結也很帥氣喔」的訊息。

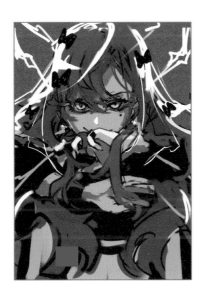

蝴蝶結

定稿：太陽眼鏡

追加了太陽眼鏡。雖然擔心畫面會有點亂七八糟，
但利用反射光在頭部周圍增加粉紅色以外的色調。
讓帥氣和鮮豔感能同時並存。

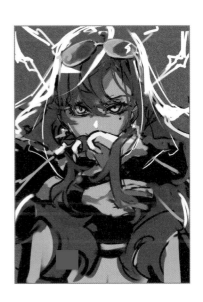

太陽眼鏡

第1章 帥氣職場女性

🛡️草圖①

利用顏色區分掌握構造

將草圖作為基礎，以較粗的線條掌握大致的形象。

畫出線條後，不同部位之間的重疊區域增加了，容易搞不清楚哪個線條是哪個部位。線條難以辨識清楚時，就在另一個圖層上色提升視認性。

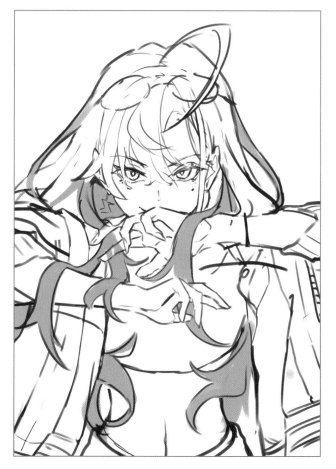

 Point

這是髮束從臉頰左側重疊在左手上，再穿到右手後方的狀態。

以紫色系的顏色做記號，就容易理解主題的前後關係。

🛡️草圖②

利用身體的輪廓線，調整姿勢

在草圖①的階段，腹部周圍的描繪算是較含糊的狀態。在另一個圖層描繪體型，讓圖像更明確。脖子和肩膀附近這些被頭髮和衣服遮住的部分也畫出輪廓線，進行調整讓整體更加自然。

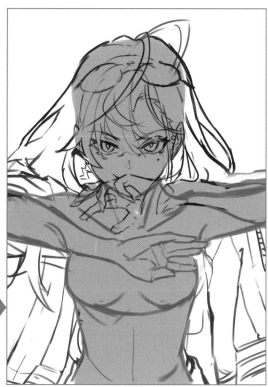

▼讓手勢和體型更清楚。

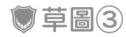 草圖③

調整細節整合整體

描繪撐開外套的樣子和髮流並進行修改，呈現出更走凝具力的髮束感。將草圖②描繪的藍色線條圖層和草圖①合併。
在這個階段追加畫出外套的線條、設計和右手腕的OK繃等細節。

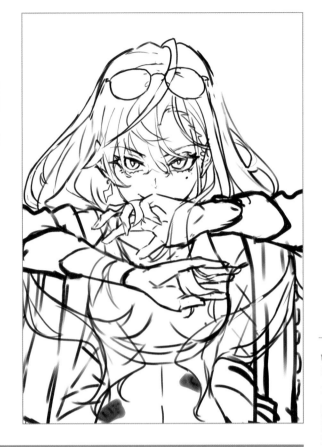

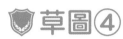 草圖④

整合顏色的平衡

在草圖③的階段新增一個圖層上色，並確認視認性。配色平衡是影響乍看之下第一印象的重要部分，所以要花時間深入研究。
和草圖相比後，調整外套和小可愛的著色以及頭髮的陰影。想要呈現明亮的印象，所以和P.35的定稿相比，決定減少藍色調並稍微降低彩度。

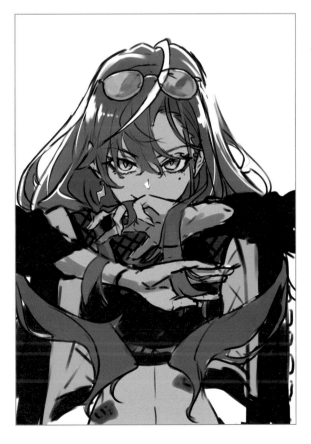

⛉ 線稿示意圖

暫時隱藏顏色圖層。新增圖層並以草圖③為基礎，在第一階段使用細線重新畫線。這個作業會影響線稿的品質好壞。線條的強弱也要此時事先想好。

為了襯托出角色的眼神，遮住眼珠的髮束使用細線條描繪。相反地，輪廓或線條交叉的地方要以較強烈的線條描繪。修改太陽眼鏡並畫出飾品和外套的菱格絎縫等細節。

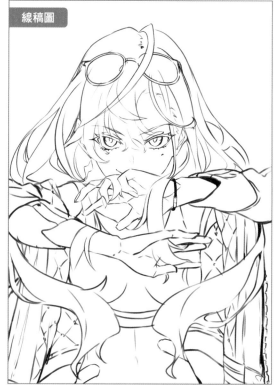

線稿圖

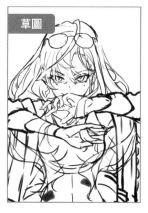

草圖

⛉ 調整配色

加入草圖④的顏色圖層再度確認視認性。確認顏色和線條的強弱平衡，為了呈現出帥氣感慢慢進行調整。

因為要展現更加真實且時尚的氛圍，要一邊注意光源的位置（這次是從背部照射），一邊描繪。

在這個階段，臉部和腹部等有陰影形成的前面部分要降低對比和明度，並減少頭髮的高光。

▶這是顯示草圖④的顏色圖層和草圖③的狀態。

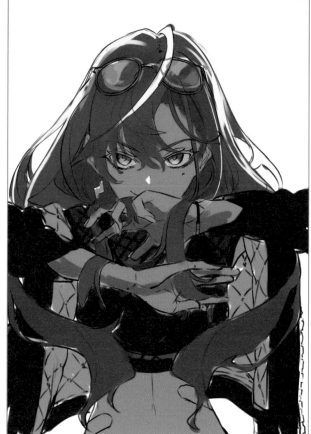

 線稿 利用線條的強弱增加變化

這是線稿。線條的強弱、塗黑的均衡感等細節是要特別考慮的
部分。想要描繪出清晰的線條，所以筆刷使用〔鉛筆（輪廓硬
度：9、筆壓：96、最大直徑：29.5、最小直徑：10％）〕。
袖口和外套的皺褶等形成深色陰影的部分要塗黑。輪廓或線條
交叉的地方要以較粗的線條描繪。

線條要做出強弱
變化。

陰影較深的部
分需在線稿階
段先塗黑。

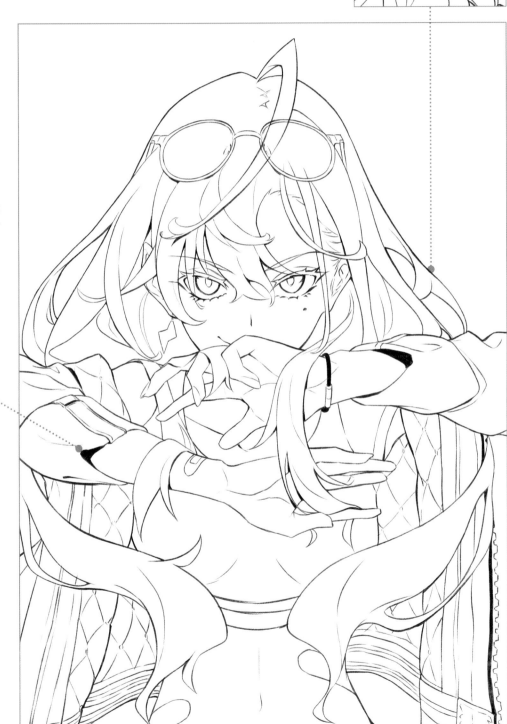

🛡 背景上色

利用酒紅色打造強烈的印象

使用鮮明強烈的酒紅色將背景上色，因為要表現出堅強的印象。新增圖層並將圖層移到最下面。利用〔填充〕功能上色，就能在整個圖層均勻上色。

◆ #c21756

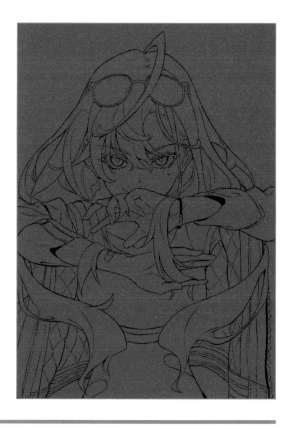

🛡 頭髮上色 鮮豔髮色的上色方式

將鮮豔的紅髮上色。以帶有深藍的紅色為底色畫出陰影和光線，並描繪出髮流。在散亂的頭髮下方加上深色陰影，表現出頭髮輕飄飄的立體感。

將頭髮輪廓畫成白色，這樣一來就能表現出輪廓光（※）並強調輪廓。瀏海的高光部分，以接近粉紅色的顏色（【高光】）上色。想要讓高光稍微顯眼一點，所以用深粉紅色將輪廓加上邊框（【邊框】）。最後利用頭髮的深色陰影描繪出髮流。

+邊框

+高光

　※利用逆光照射，讓光線從人物背後照射過來，就能強調出人物的輪廓。指產生這種效果的光線。

🛡 肌膚上色
分成三階段重複上色

以深膚色將胸口上的手部陰影上色。並將臉部的顏色分成陰影、膚色、高光這三個階段慢慢上色。

手是立體的，所以要用深的顏色畫出小指後方陰影部分。再以不同顏色畫出光線照射到的手部前方，以及光線難以照射到的後側。

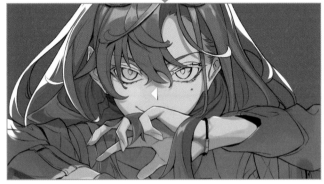

🛡 菱格絎縫上色

以不同顏色粗略地將整體上色。並以深藍色沿著菱格絎縫的布料凹凸處描繪出菱形線條。

潤飾時要以色彩增值模式新增圖層，在菱格絎縫的圖層進行剪裁，將菱格絎縫下方部分上色並加上陰影。

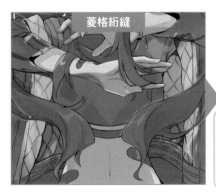

菱格絎縫

＋陰影

🛡 外套上色

將黑色外套上色。底色使用灰色，皺褶則以黑色描繪，而陰影則以黑色塗成小三角形。在潤飾時要以亮灰色修飾外套的線條。

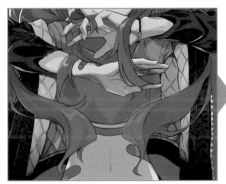

🛡 小可愛上色　　以陰影和光線突顯胸部形狀

使用和外套相同的顏色將小
可愛上色。配合胸部的隆起
一邊描繪光線，一邊描繪出
橢圓形陰影，表現出拉扯的
皺褶。

🛡 OK繃上色　　表現出厚度

使用灰色將OK繃上色（【底色】）。上方邊緣部分以亮灰色上色後，就能表現出些微
的厚度。而OK繃中間的棉布部分（【棉布部分】）要從上方往正中間以亮灰色上色。

底色

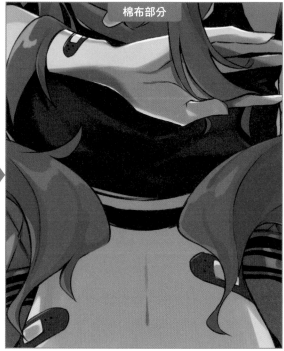

棉布部分

眼睛上色 重疊顏色加強印象

#dbc5ca

首先描繪眼白。以白色畫出整體後，再使用灰色將眼睛上半部分上色，並留下半圓形。這是眼皮的陰影（【眼白】）。接著以淡藍色塗在眼睛下半部分，並在上面疊加上深藍色，讓正中央的顏色模糊混雜在一起。在眼睛與睫毛的邊界描繪出髮色的反射光，眼睛下方則畫上萊姆色的反射光。以深灰色畫出睫毛，並在眼珠上方加上淺淺的髮色（【睫毛】）。最後加入高光。加上長方形的高光，利用髮色加上些微的邊框。以亮綠色加在萊姆色的反射光，邊框上讓角色印象更明顯（【高光】）。

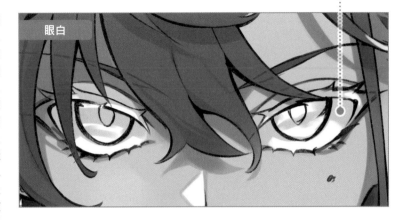
眼白

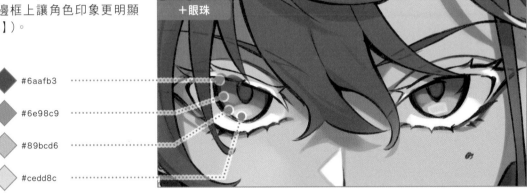
+眼珠

#6aafb3

#6e98c9

#89bcd6

#cedd8c

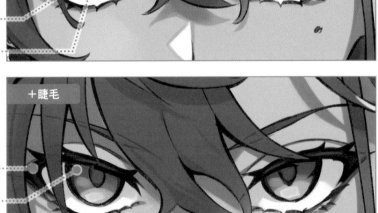
+睫毛

#4b3241

#933f85

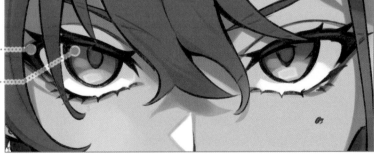
+高光

#fffffa

#e8bacd

#d1de90

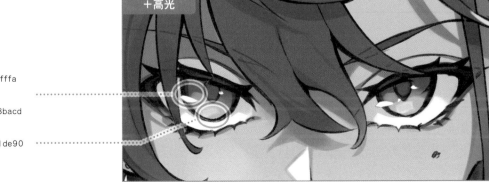

 太陽眼鏡上色 表現出鏡片和金屬框的質感

①新增「正常（不透明度20％）」圖層。以藍色塗抹在鏡片部分。
②新增圖層並將鏡片部分塗黑。在另一個圖層以淡藍色和粉紅色畫出放射線狀線條。複製並模糊放射狀線條的圖層，將圖層模式改為濾色，接著在鏡片上畫出反射的高光。
③銀色鏡框上色。底色是亮灰色，明亮的部分畫上白色高光，暗的部分則以深灰色上色。對比能表現出金屬光澤。

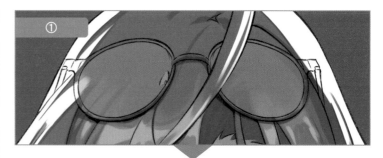

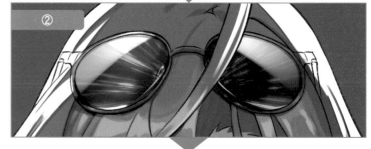

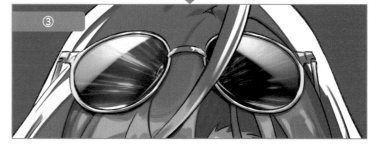

調整胸口顏色

胸口在最後階段要描繪出網狀素材，在這之前要調整胸口的顏色。按照穿衣服的順序，從裡面的小可愛開始仔細做出明暗和皺褶的表現。設定「色彩增值（不透明度46％）」圖層，以淺粉紅色上色讓顏色變暗。（【小可愛_色彩增值】）
因為胸口顏色變暗，所以新增圖層「濾色（不透明度42％）」並以深藍色加入高光。（【小可愛_高光】）

+色彩增值

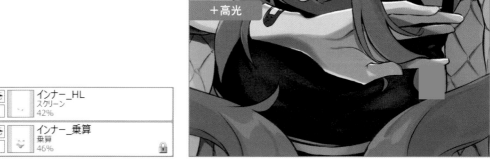

+高光

インナー_HL
スクリーン
42%

インナー_乗算
乗算
46%

🛡 畫出網狀衣服

活用複製和貼上功能

將菱形連接起來,描繪出網狀素材的衣服。新增「色彩增值(不透明度92%)」圖層並描繪出網狀後,再執行複製和貼上的步驟,像是要蓋在小可愛上面一樣貼上網狀圖案。(【網狀】)

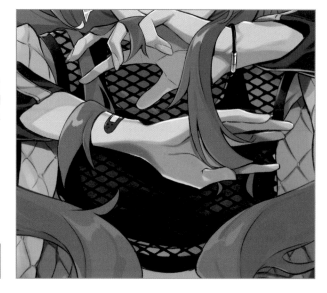

🛡 小物件上色①

利用指甲強調指尖

指甲要和菱形絎縫的顏色統一。以淡藍色作為底色,配合指甲的曲線添加漸層。描繪出水珠圖案,利用流行元素做出時尚印象。指甲邊緣部分加入高光後就能呈現出光澤感。

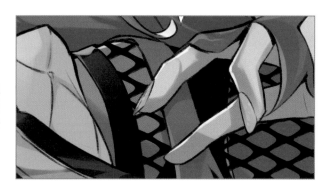

🛡 小物件上色②

以手鍊強調手腕

塗抹手鍊。細繩部分以黑色為底色,再使用灰色加入纖細的高光,就能表現出圓管狀的厚度和橡膠感。
銀色部位以灰色塗上底色,在左右邊緣和下半部分描繪反射的高光後,就能呈現出金屬感。

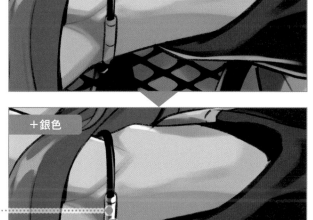

◆ #4e4c4b

◇ #fffefb

 # 修飾頭髮 以高光加強印象

增添頭髮的高光部分。以白色畫出瀏海的高光。因為想呈現出跳動感,所以使用相同的白色畫出頭髮飄散到左右的樣子。接著以亮粉紅色從上方描繪細髮,表現出纖細且動感的頭髮。

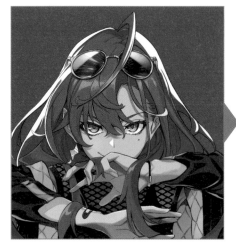

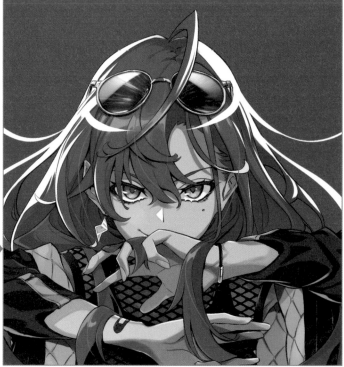

修飾臉部

為了讓眼神更加堅毅,調整整體畫面。更改的部分是眼神、鼻子、嘴巴等部位。描繪外眼角時,將睫毛畫成有點往上吊的感覺,修改成眼神更加堅毅、目不轉睛盯著前方的印象。瞳孔以深色描邊添加光彩,並將黑眼珠畫成全黑。下睫毛畫出陰影,藉此讓眼神展現出來的壓迫感變強,將觀看者的視線吸引到臉部中央。
鼻子的高光從三角形改成劍尖形,設計成從正面照射光線的狀態。描繪嘴角時,將一邊的嘴角畫成往上的形狀。再稍微將臉的位置畫低一點,來加深臉部的角度。這樣就能表現出盯著正面,堅毅且勇敢的表情。

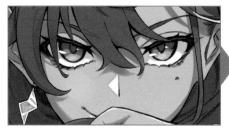

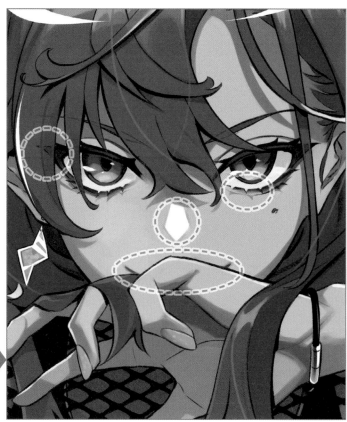

 調整色調　調整顏色，引導觀看者的視線

為了將觀看者的視線更集中到正中央，調整整體的明暗。新增色彩增值圖層，將手臂和外套的四個角落顏色變暗。接著新增加亮顏色圖層，使用較柔和的筆刷以藍色將臉部周邊的頭髮畫亮來調整色調。這是為了讓臉部周圍變亮，四個角落變暗，使視線自然集中到畫面中央而做的考量。

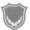 描繪效果

以放射線狀呈現出動感效果

使用白色描繪效果。以胸口為中心，慢慢畫出從該處展開的放射線狀。這次的作品同時要作為封面插畫，所以特別注意到上方會放上文字，所以先留出空間。利用加上去的效果，在整體畫面上呈現出動感。而且放射線狀的效果會將視線引導到中央，就能創作出具有衝擊感的畫作。

最後和人物插畫圖層合併。複製後調整亮度、對比以及色相，彩度就完成了。

偶像團體

散發的性感和帥氣，不只令男人心動，也打動女人心。這是在社會上造成話題的「Girl Crush」系偶像團體。

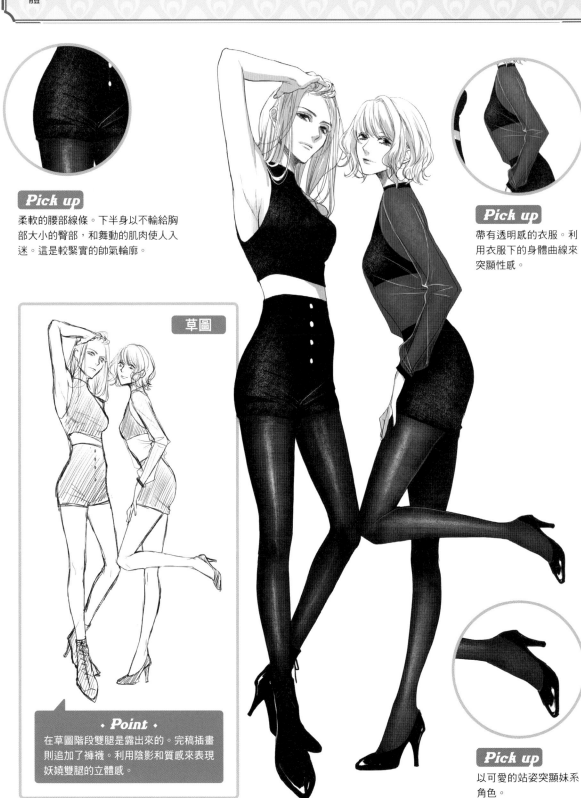

Pick up
柔軟的腰部線條。下半身以不輸給胸部大小的臀部，和舞動的肌肉使人入迷。這是較緊實的帥氣輪廓。

Pick up
帶有透明感的衣服。利用衣服下的身體曲線來突顯性感。

草圖

Point
在草圖階段雙腿是露出來的。完稿插畫則追加了褲襪。利用陰影和質感來表現妖嬈雙腿的立體感。

Pick up
以可愛的站姿突顯妹系角色。

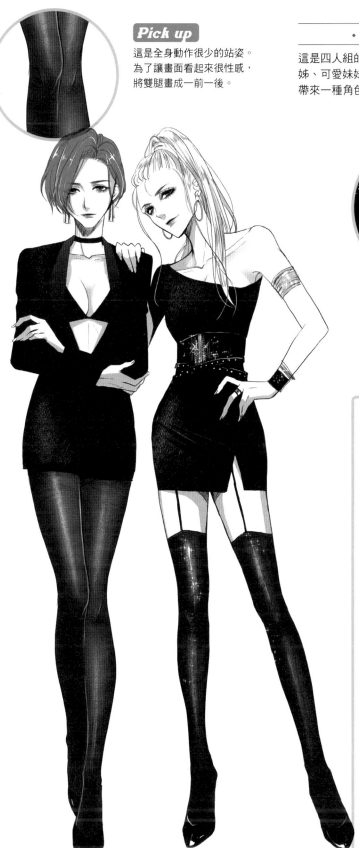

Pick up

這是全身動作很少的站姿。
為了讓畫面看起來很性感，
將雙腿畫成一前一後。

• Illustrator Comment •

這是四人組的偶像團體。從左開始，分別是充滿魅力的姊
姊、可愛妹妹、冷酷主唱和華麗的氣氛製造者，分別給人
帶來一種角色性格很鮮明的印象。（YUNOKI）

Pick up

比其他成員還要華麗的衣服。即使
是黑白色調，也能利用好看的小道
具展現出「帥氣」的耀眼感。

第1章　帥氣職場女性

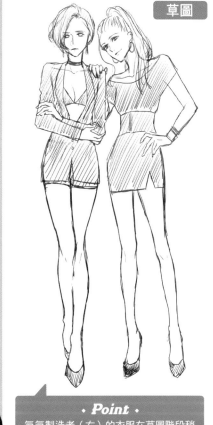

草圖

• Point •

氣氛製造者（右）的衣服在草圖階段稍
微樸素一點。為了呈現出更華麗的感
覺，完稿插畫更改了設計。

搖滾樂團主唱

以中性容貌散發魅力的古他手主唱。無庸置疑的歌唱力和演奏技巧令歌迷為之傾倒。

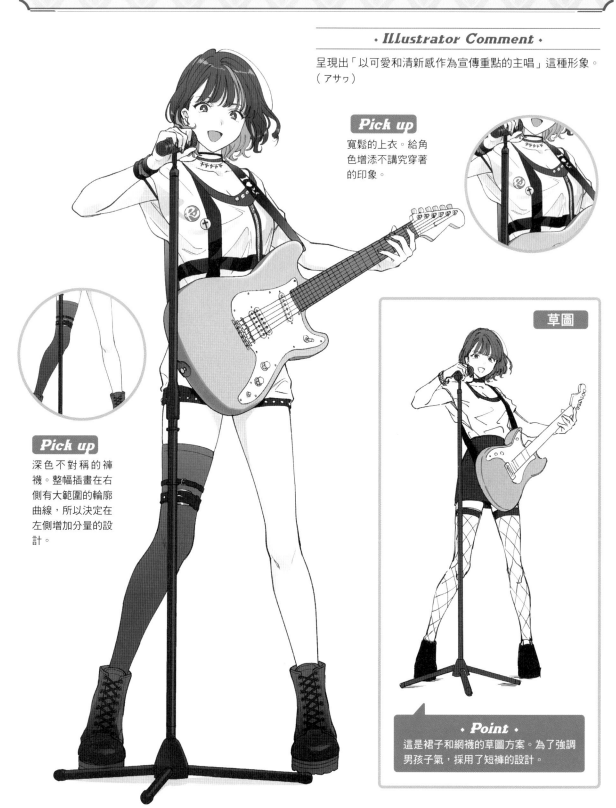

· *Illustrator Comment* ·

呈現出「以可愛和清新感作為宣傳重點的主唱」這種形象。
（アサッ）

Pick up

寬鬆的上衣。給角
色增添不講究穿著
的印象。

草圖

Pick up

深色不對稱的褲
襪。整幅插畫在右
側有大範圍的輪廓
曲線，所以決定在
左側增加分量的設
計。

· *Point* ·

這是裙子和網襪的草圖方案。為了強調
男孩子氣，採用了短褲的設計。

女僕咖啡廳店員

這是以正統風格的維多利亞女僕招待聞名的女僕咖啡廳。在特別深受歡迎的「戴眼鏡的店員」休息室裡，出現了稍微令人意外的一幕。

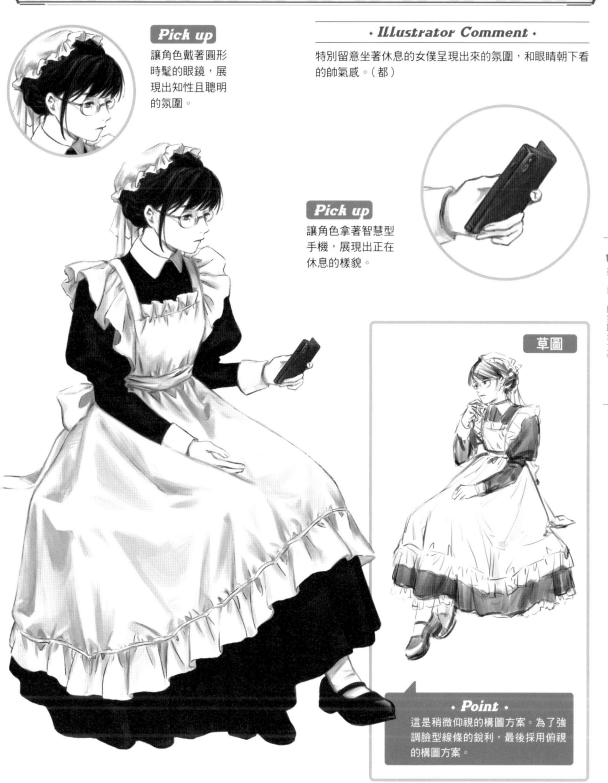

Pick up

讓角色戴著圓形時髦的眼鏡，展現出知性且聰明的氛圍。

・Illustrator Comment・

特別留意坐著休息的女僕呈現出來的氛圍，和眼睛朝下看的帥氣感。（都）

Pick up

讓角色拿著智慧型手機，展現出正在休息的樣貌。

草圖

・Point・

這是稍微仰視的構圖方案。為了強調臉型線條的銳利，最後採用俯視的構圖方案。

咖啡廳店員

這是無聊表情極具魅力的咖啡廳店員。雖然作為看板娘，但本人好像沒有這種自覺。

Pick up

推高的髮型。像草圖一樣，低頭後瀏海就會垂下來，也能呈現出蓋住左眼的樣子。

◆ *Illustrator Comment* ◆

神秘的咖啡廳店員。據說還有神秘仰慕者以這個女生為目標定期前往咖啡廳……。（eba）

Pick up

稍微露出顯眼的星星刺青。以潔白纖細的腳腕作為宣傳重點。

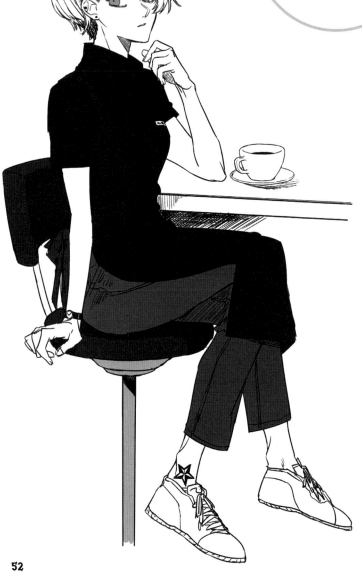

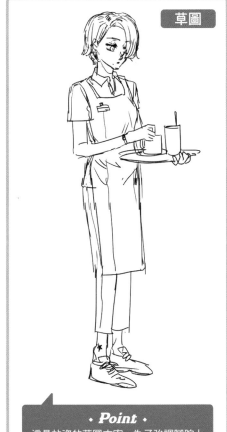

草圖

◆ *Point* ◆

這是站姿的草圖方案。為了強調腳腕上的星星刺青，更改為褲子下襬稍微往上提高的坐姿構圖。

酒保

這是涼快馬尾髮型極具魅力的酒保。活用出色的對話技巧,連生客都為她著迷。

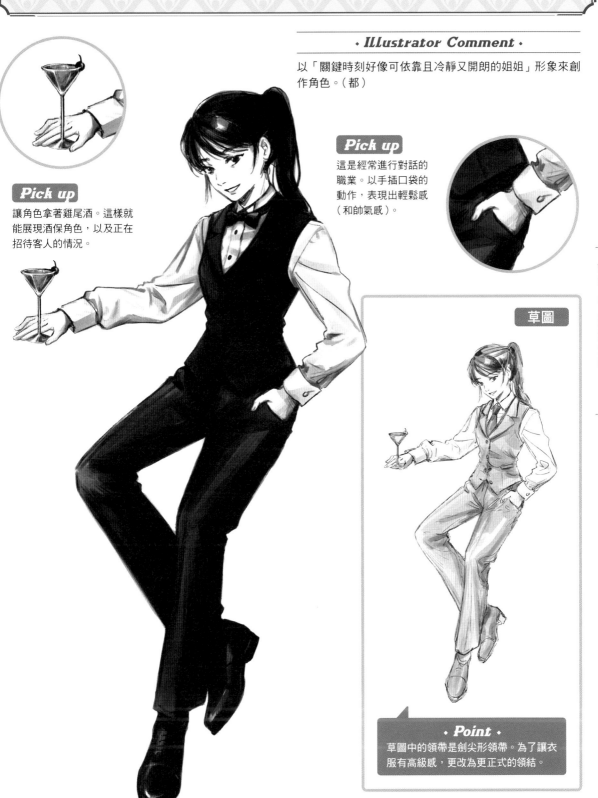

· Illustrator Comment ·

以「關鍵時刻好像可依靠且冷靜又開朗的姐姐」形象來創作角色。(都)

Pick up

這是經常進行對話的職業。以手插口袋的動作,表現出輕鬆感(和帥氣感)。

Pick up

讓角色拿著雞尾酒。這樣就能展現酒保角色,以及正在招待客人的情況。

草圖

· Point ·

草圖中的領帶是劍尖形領帶。為了讓衣服有高級感,更改為更正式的領結。

正在休息的會計部職員

這是身上散發有點難以親近氛圍的會計。不受理沒必要的收據。中午休息時在樓梯平台抽菸。

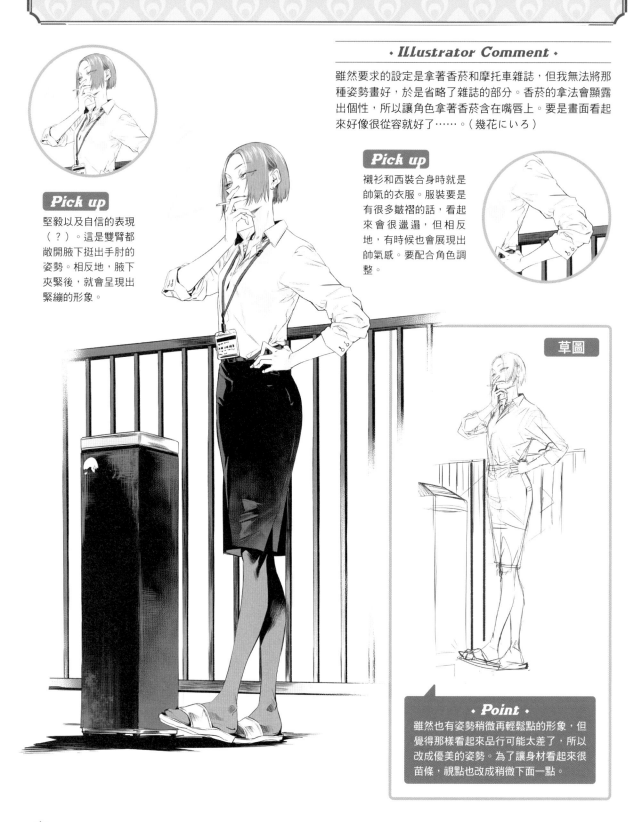

· Illustrator Comment ·

雖然要求的設定是拿著香菸和摩托車雜誌,但我無法將那種姿勢畫好,於是省略了雜誌的部分。香菸的拿法會顯露出個性,所以讓角色拿著香菸含在嘴唇上。要是畫面看起來好像很從容就好了……。(幾花にいろ)

Pick up

襯衫和西裝合身時就是帥氣的衣服。服裝要是有很多皺褶的話,看起來會很邋遢,但相反地,有時候也會展現出帥氣感。要配合角色調整。

Pick up

堅毅以及自信的表現(?)。這是雙臂都敞開腋下挺出手肘的姿勢。相反地,腋下夾緊後,就會呈現出緊繃的形象。

草圖

· Point ·

雖然也有姿勢稍微再輕鬆點的形象,但覺得那樣看起來品行可能太差了,所以改成優美的姿勢。為了讓身材看起來很苗條,視點也改成稍微下面一點。

幹勁十足的職業女性

「充滿幹勁完成工作的職業女性……」其實這是旁人任意貼上的印象。只是工作很快完成，並不是將工作擺第一。

· Illustrator Comment ·

這是幹勁十足完成工作的職業女性形象。身上穿著緊繃貼身的西裝。設計時將腰部畫瘦並讓雙腳交叉，展現出女性化曲線，就能在帥氣中感受到性感魅力。（YUNOKI）

Pick up

雖然是看起來難以接近的冷酷美女，但智慧手機的吊飾卻是最喜歡的壽司（鮭魚），這種反差很可愛！

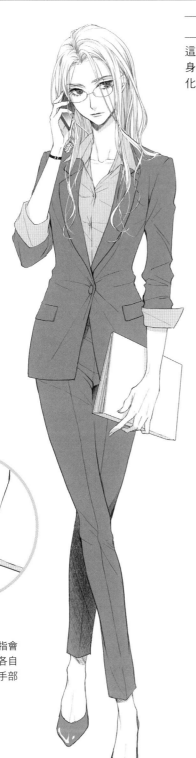

Pick up

衣服有彈性的部分，要將線條畫得十分纖細。相反地，有陰影的部分要畫粗一點，增加線條強弱變化，藉此表現出立體感的襯衫。

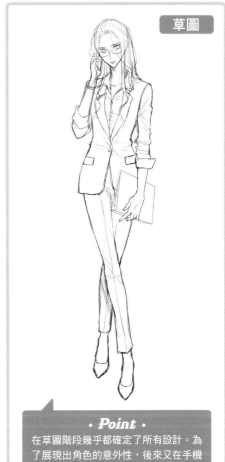

草圖

Pick up

手裡拿著東西時，手指會重疊。利用每隻手指各自擺出的角度，就能在手部呈現帥氣動作。

· Point ·

在草圖階段幾乎都確定了所有設計。為了展現出角色的意外性，後來又在手機追加了吊飾。

在居酒屋喝醉的前輩職員

身上帶著果斷、會照顧人的大姊姊氣質的前輩職員。雖然會強加許多工作給後輩，但也不會忘記照顧後輩。

Pick up

喝醉後平易近人的笑容。表現出和果斷、會照顧人的大姊姊氣質的角色有反差的可愛感。

Illustrator Comment

平常是會率領部下的可靠前輩，但在喝酒的場合，卻展現出一種好像很喜歡親近人的小狗般的反差感。（eba）

Pick up

發揮成熟魅力的絲襪。表現出在公司上班的身分。

Pick up

捲得亂七八糟的襯衫袖子，表現出不擺架子的性格，同時也給人留下好像很可靠的印象。

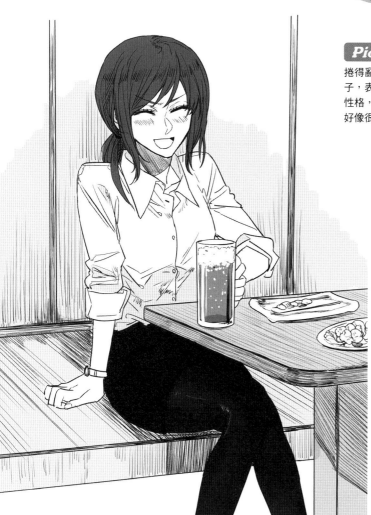

草圖

Point

在草圖階段畫了坐墊和濕毛巾等物件。為了讓人物更顯眼，在完稿插畫省略了一些小物件。

女醫生

這是高個子、苗條身材格外顯眼的醫生。理智且冷靜的性格，讓同事不分男女都為其著迷。

• Illustrator Comment •

冷靜美麗的能幹女醫生。我試著以白色工作服和眼鏡呈現出相稱感。（YUNOKI）

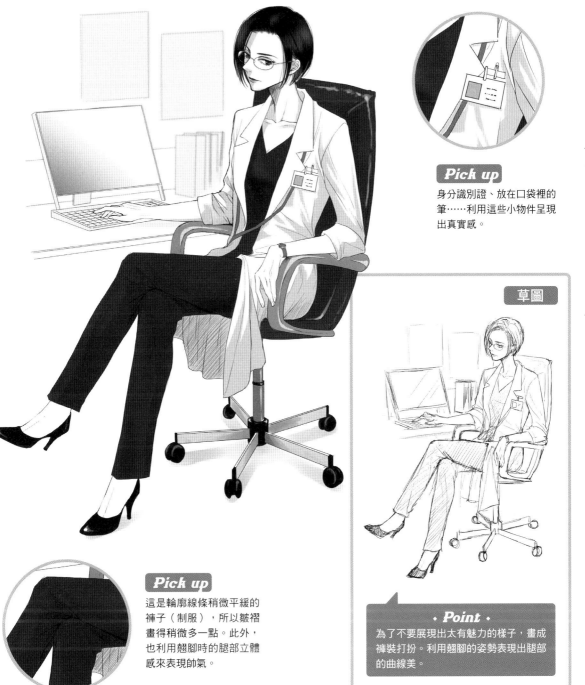

Pick up

身分識別證、放在口袋裡的筆……利用這些小物件呈現出真實感。

草圖

Pick up

這是輪廓線條稍微平緩的褲子（制服），所以皺褶畫得稍微多一點。此外，也利用翹腳時的腿部立體感來表現帥氣。

• Point •

為了不要展現出太有魅力的樣子，畫成褲裝打扮。利用翹腳的姿勢表現出腿部的曲線美。

57

研究人員

連續幾天都在研究室過夜。期待咖啡因帶來新的靈感,又喝下已經忘了是第幾杯的咖啡。

· Illustrator Comment ·

以「除了自己覺得必要的事物之外,其他全都不在意……」的形象來描繪角色。(nあくた)

Pick up

身上完全沒有佩戴飾品。從這種只需最低限度的服裝,就能看出她性格的一部分。

Pick up

放任頭髮留長且不整齊的髮型。表現出不在意外表、冷靜的性格。

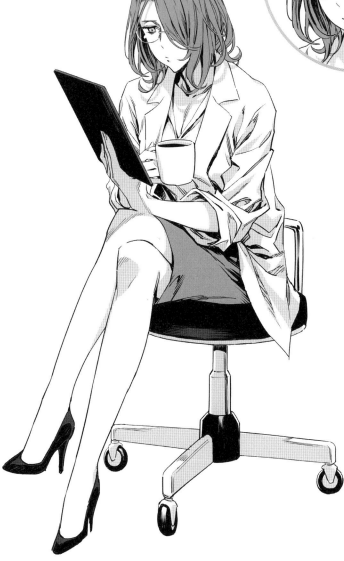

草圖

· Point ·

常常埋頭於研究中,而且不注意儀容。不自覺且大膽的翹腳姿勢,也表現出性感的氛圍。

綜合格鬥家

以敏捷步法為優勢的新人綜合格鬥家。利用拳法訓練的直拳攻打對手。

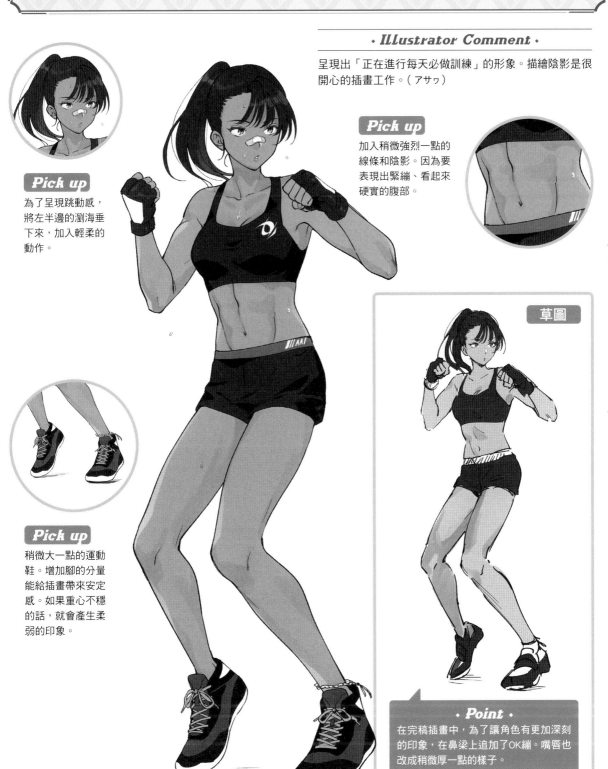

◆ Illustrator Comment ◆

呈現出「正在進行每天必做訓練」的形象。描繪陰影是很開心的插畫工作。（アサゥ）

Pick up

加入稍微強烈一點的線條和陰影。因為要表現出緊繃、看起來硬實的腹部。

Pick up

為了呈現跳動感，將左半邊的瀏海垂下來，加入輕柔的動作。

Pick up

稍微大一點的運動鞋。增加腳的分量能給插畫帶來安定感。如果重心不穩的話，就會產生柔弱的印象。

草圖

◆ Point ◆

在完稿插畫中，為了讓角色有更加深刻的印象，在鼻梁上追加了OK繃。嘴唇也改成稍微厚一點的樣子。

執行公務的女刑警

這是剛結束圍捕任務的女刑警。沒有給對方臉部來一記頭槌，而是以厲害的單肩過肩摔控制住犯人。

Pick up

為了表現出有點糾紛的情況，設計成西裝披在手臂上的姿態。

Pick up

雜亂的瀏海。頭髮營造出動感，表現角色的心情。也能展現出性感的感覺。

Pick up

將擦鼻血的方式畫得有點粗野。因為要展現出比男人能幹的粗魯樣貌。

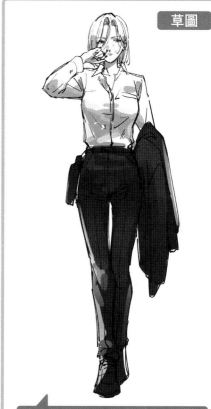

草圖

· Point ·

這是佩戴腰掛槍套的草圖方案。為了強調「空手壓制犯人」的樣子，將槍套改為徽章。

執行潛入調查任務的女刑警

正在VIP聚集的派對執行潛入調查任務。以經費購買的禮服後來變得慘不忍睹。

Pick up

這是繞頸露背式禮服。展現出鎖骨並強調性感氛圍。

• Illustrator Comment •

設想的情境是女刑警的禮服打扮。和西裝打扮有反差，畫起來很開心。（アサゥ）

Pick up

將拉起的禮服垂在槍套上，藉此展現出性感魅力。

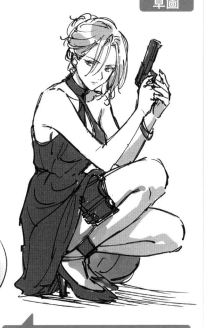

草圖

• Point •

這是亮出手槍的情境。利用外型粗野的手槍和華麗禮服表現出反差。

軍人

名門出身的菁英將校。以其冰冷的目光控制部下。

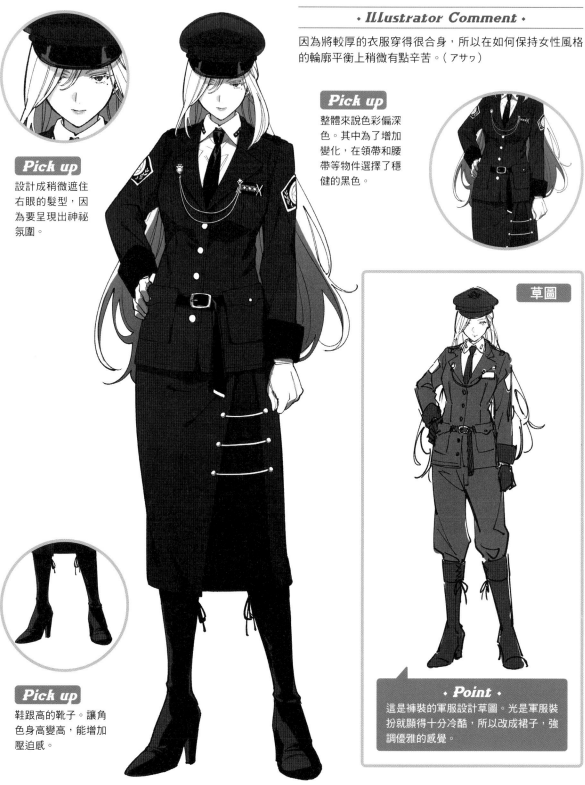

ILLustrator Comment

因為將較厚的衣服穿得很合身,所以在如何保持女性風格的輪廓平衡上稍微有點辛苦。(アサゥ)

Pick up

整體來說色彩偏深色。其中為了增加變化,在領帶和腰帶等物件選擇了穩健的黑色。

Pick up

設計成稍微遮住右眼的髮型,因為要呈現出神祕氛圍。

草圖

Pick up

鞋跟高的靴子。讓角色身高變高,能增加壓迫感。

Point

這是褲裝的軍服設計草圖。光是軍服裝扮就顯得十分冷酷,所以改成裙子,強調優雅的感覺。

駭客

一身龐克風格的駭客。討厭被人稱作「怪客※」的駭客。

※怪客（Cracker）是指惡意破壞電腦系統或網路的人。

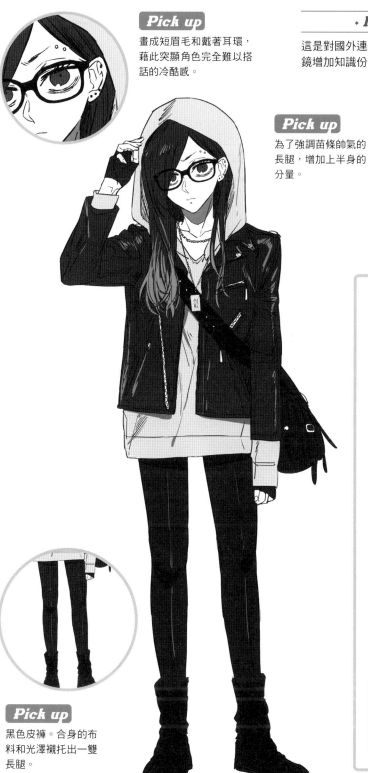

Pick up
畫成短眉毛和戴著耳環，藉此突顯角色完全難以搭話的冷酷感。

· Illustrator Comment ·
這是對國外連續劇裡的駭客抱有憧憬的女生。以較大的眼鏡增加知識份子的要素。（eba）

Pick up
為了強調苗條帥氣的長腿，增加上半身的分量。

草圖

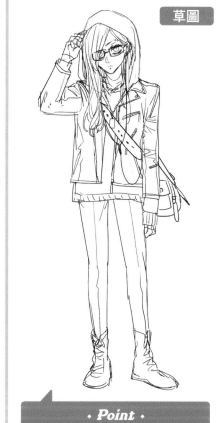

· Point ·
完稿插畫在髮尾處加入挑染，強調出更加龐克的形象。

Pick up
黑色皮褲。合身的布料和光澤襯托出一雙長腿。

第 1 章　帥氣職場女性

撞球女郎

有名氣的撞球女郎。以靈活運用球桿的技術，準確地控制白球。

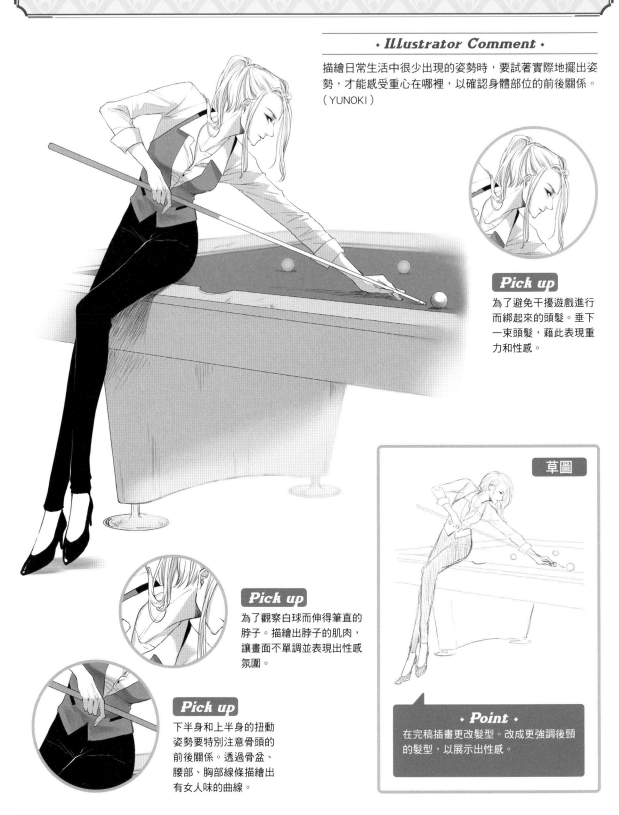

描繪日常生活中很少出現的姿勢時，要試著實際地擺出姿勢，才能感受重心在哪裡，以確認身體部位的前後關係。
（YUNOKI）

Pick up

為了避免干擾遊戲進行而綁起來的頭髮。垂下一束頭髮，藉此表現重力和性感。

草圖

· **Point** ·
在完稿插畫更改髮型。改成更強調後頸的髮型，以展示出性感。

Pick up

為了觀察白球而伸得筆直的脖子。描繪出脖子的肌肉，讓畫面不單調並表現出性感氛圍。

Pick up

下半身和上半身的扭動姿勢要特別注意骨頭的前後關係。透過骨盆、腰部、胸部線條描繪出有女人味的曲線。

幫派分子

在街頭長大的女中豪傑。將她視為「女性」而輕視的男性下場是……。

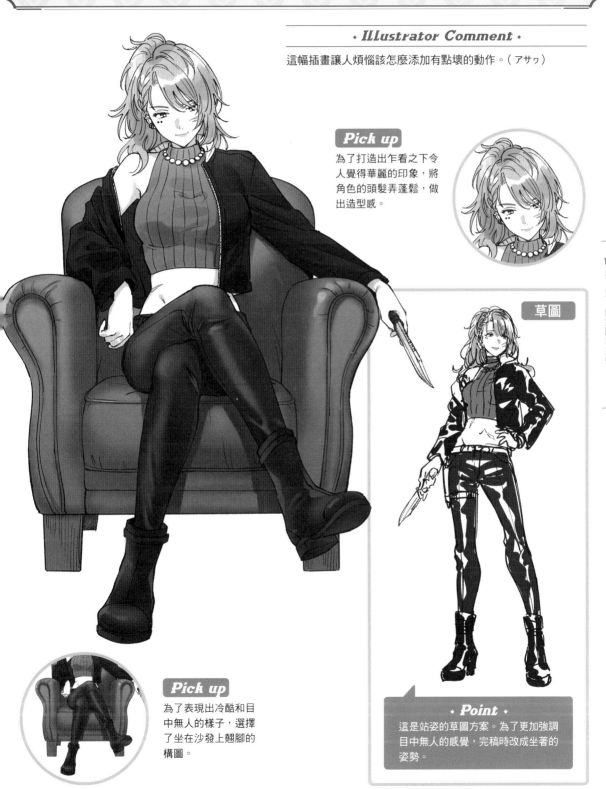

• Illustrator Comment •

這幅插畫讓人煩惱該怎麼添加有點壞的動作。（アサゥ）

Pick up

為了打造出乍看之下令人覺得華麗的印象，將角色的頭髮弄蓬鬆，做出造型感。

草圖

Pick up

為了表現出冷酷和目中無人的樣子，選擇了坐在沙發上翹腳的構圖。

• Point •

這是站姿的草圖方案。為了更加強調目中無人的感覺，完稿時改成坐著的姿勢。

兇手

那把柳葉刀已經是她手腳的一部分。一旦看見那個刀鋒，無論是怎樣的強者都逃不掉。

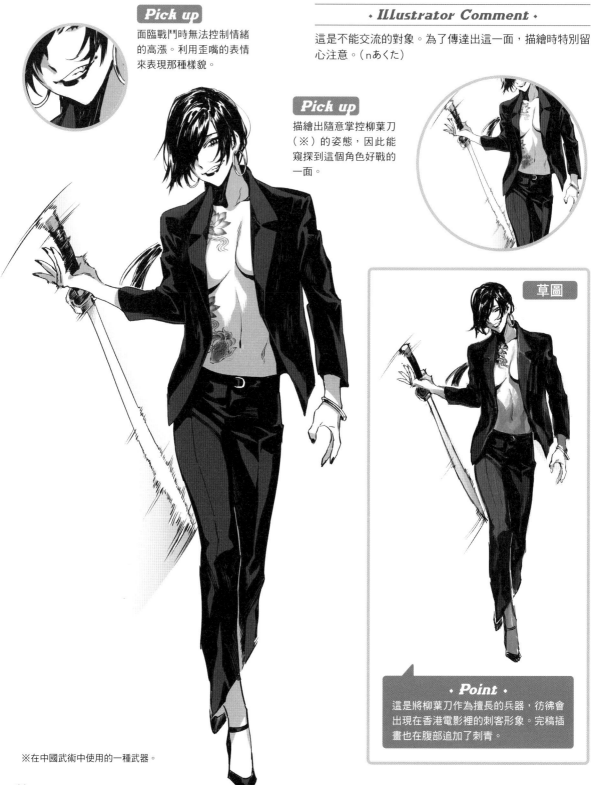

Pick up

面臨戰鬥時無法控制情緒的高漲。利用歪嘴的表情來表現那種樣貌。

· *Illustrator Comment* ·

這是不能交流的對象。為了傳達出這一面，描繪時特別留心注意。（nあくた）

Pick up

描繪出隨意掌控柳葉刀（※）的姿態，因此能窺探到這個角色好戰的一面。

草圖

· *Point* ·

這是將柳葉刀作為擅長的兵器，彷彿會出現在香港電影裡的刺客形象。完稿插畫也在腹部追加了刺青。

※在中國武術中使用的一種武器。

女囚犯

同一牢房中話很少的囚犯。進行監所作業時，從太熱脫下的牢服下看到的刺青隱約地說明了她的過去。

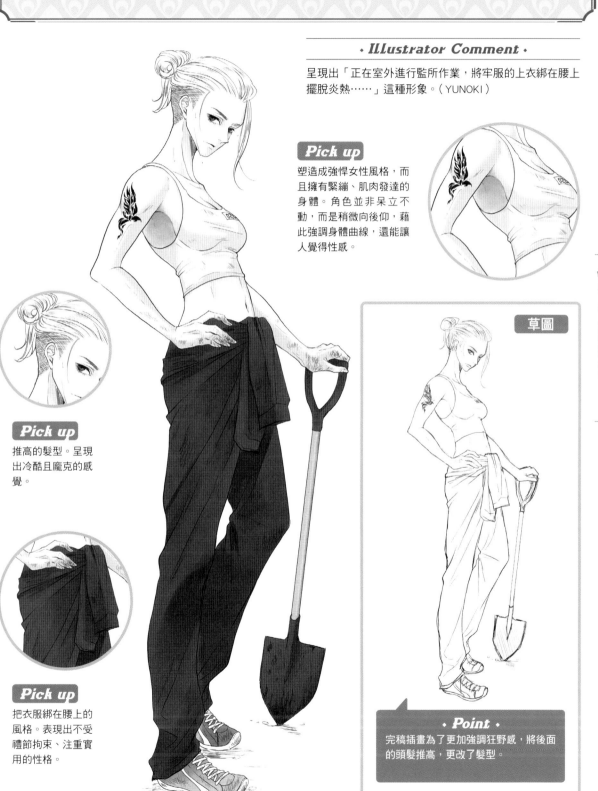

· Illustrator Comment ·

呈現出「正在室外進行監所作業，將牢服的上衣綁在腰上擺脫炎熱……」這種形象。（YUNOKI）

Pick up

塑造成強悍女性風格，而且擁有緊繃、肌肉發達的身體。角色並非呆立不動，而是稍微向後仰，藉此強調身體曲線，還能讓人覺得性感。

Pick up

推高的髮型。呈現出冷酷且龐克的感覺。

Pick up

把衣服綁在腰上的風格。表現出不受禮節拘束、注重實用的性格。

草圖

· Point ·

完稿插畫為了更加強調狂野感，將後面的頭髮推高，更改了髮型。

倖存者

在曾為都市的沙漠化地區徘徊的流浪者。她誕生於文明已崩壞的時代，並不知道這個地方曾經是個大都市。

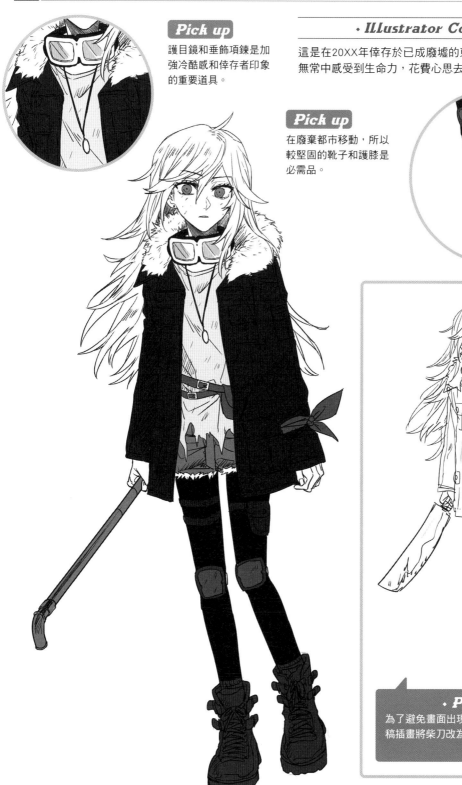

Pick up

護目鏡和垂飾項鍊是加強冷酷感和倖存者印象的重要道具。

· *Illustrator Comment* ·

這是在20XX年倖存於已成廢墟的東京少女。為了讓大家在無常中感受到生命力，花費心思去設計角色。（eba）

Pick up

在廢棄都市移動，所以較堅固的靴子和護膝是必需品。

草圖

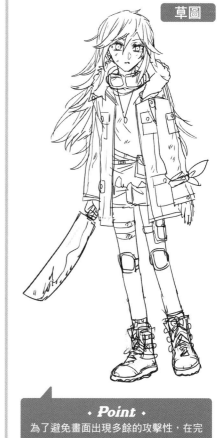

· *Point* ·

為了避免畫面出現多餘的攻擊性，在完稿插畫將柴刀改為鐵管。

帥氣女學生

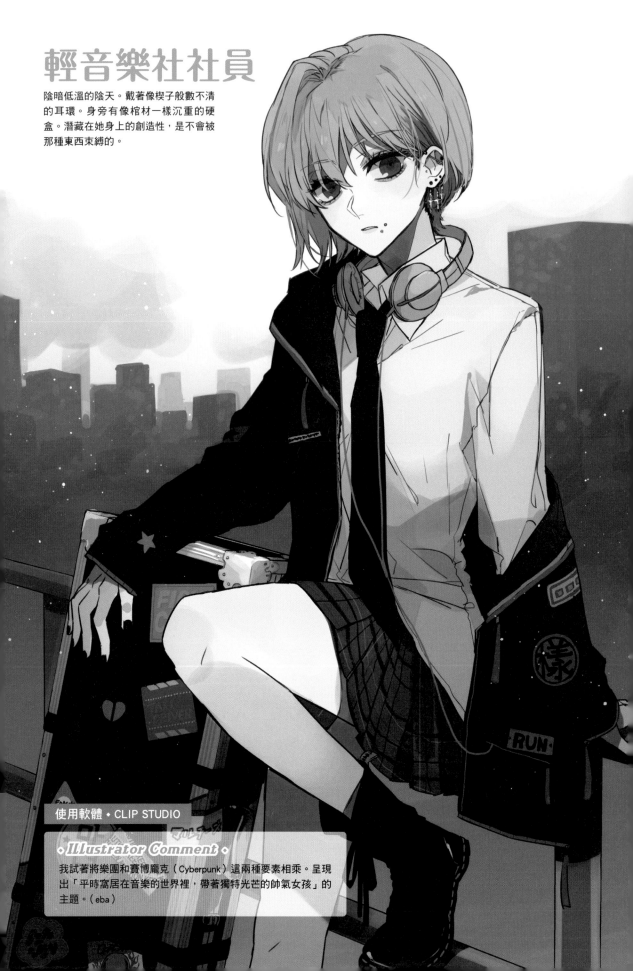

輕音樂社社員

陰暗低溫的陰天。戴著像楔子般數不清
的耳環。身旁有像棺材一樣沉重的硬
盒。潛藏在她身上的創造性,是不會被
那種東西束縛的。

使用軟體 ◆ CLIP STUDIO

◆ *Illustrator Comment* ◆
我試著將樂團和賽博龐克(Cyberpunk)這兩種要素相乘。呈現
出「平時窩居在音樂的世界裡,帶著獨特光芒的帥氣女孩」的
主題。(eba)

Pick up

作為「輕音樂社社員」的
標誌，讓角色在脖子上佩
掛耳機。讓短髮造型中容
易有冷清感的脖子增加分
量，展現出帥氣感。

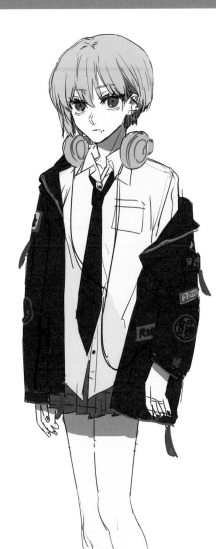

Pick up

耳垂佩戴了叮叮作響的耳
環。其他像是軟骨耳環、
工業風耳環和嘴角的耳釘
也都是帥氣的關鍵。

其他方案

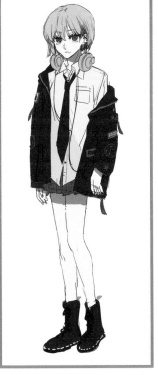

Point

在一開始的角色草圖中，後面頭髮和宗稿插畫相比之下是稍微
長一點的。因為想強調耳環，所以將蓋住耳朵的頭髮稍微修短
一點。此外，為了表現出「輕音樂社」這種屬性，之後也追加
了樂器盒子。

Pick up

這是強調樂團和賽博龐
克相乘概念的小物件，
硬盒的無機物感能襯托
出帥氣。

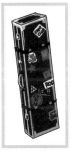

草圖

決定人物設計（P.71）後，為
了決定構圖和擺出來的姿勢而
描繪了草圖插畫。
這次畫了「坐在鐵欄杆上的姿
勢」和「手肘放在樂器盒上的
站姿」這兩種草圖。想要強調
耳環，所以採用了耳朵看起來
稍微大一點的前者。

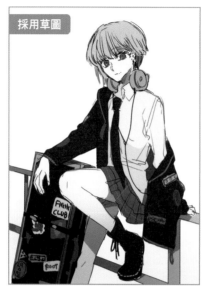

採用草圖

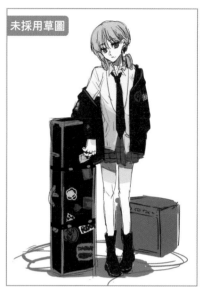

未採用草圖

線稿

想要強調的線條要畫深一點

線稿部分將輪廓或上睫毛等想要強調的部分畫深一
點、強烈一點。左大腿等在前方的部位也是一樣。這
樣就會呈現出深淺層次和立體感。
臉部周圍（下睫毛、鼻子、嘴巴和瀏海等）在塗上膚
色時，為了和周圍的顏色融合在一起，追加剪裁過的
圖層，再改變線條顏色。

Point

臉部周圍的線條使用
紅色或粉紅色系會非
常協調。但是若畫成
太過明亮或太淺的顏
色，就會讓臉部呈現
單調的印象，所以要
使用接近黑色的顏

改變顏色前

改變顏色後

色，呈現出有變化的感覺。髮尾等光線照射的部分為了呈
現出透明感，使用了粉紅色和橘色。

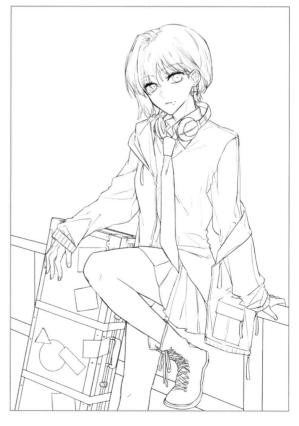

72

 ## 上色時使用的筆刷

 ## 塗上底色

利用灰色漸層表現透明感

塗上底色時每個部位都要分開圖層來進行。
每個部位都是重疊透明度低（不透明度
20～30％）的圖層，再以灰色或和其相同
的色系大略地上色。讓這些顏色融為一體，
就能呈現出立體感和深淺變化。

此外，使用〔噴筆（柔和）〕將灰色系的顏
色透過漸層上色後，就能呈現出好像隱約變
淺的透明感。在這個階段不要描繪太細緻，
建議以較大的筆刷（〔水較多〕）粗略地疊
加顏色。

#CBC9C9　#F8F2F3

#5F5569　#2B2A2A

#CCCACA　#585959

#191919

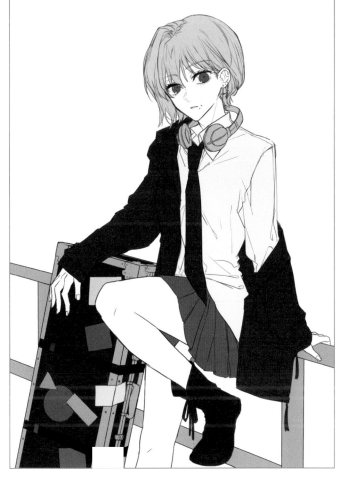

🛡 加上陰影

以複數陰影顏色表現厚度

根據部位分成1～3個階段加上陰影。將「眼睛」、「皮膚」、「上衣」、「吉他盒」和「鐵欄杆」這些部位的陰影分2階段完成，只有「襯衫」是分3階段加上陰影。

在各個部位的【塗上底色圖層】上新增【陰影圖層】，以降低透明度的較淺顏色，畫出基本的陰影。重疊陰影的部位要疊加圖層，以更深的顏色畫出細節部分的陰影。使用數種陰影色，就能表現出物體的厚度。

▲這是將基本的陰影塗上淺色的狀態。

▲這是再疊上【陰影圖層】，塗上更加深色且細緻陰影的狀態。

> ### Point
> 硬質物體的陰影（吉他盒和鐵欄杆）要以直線化且清晰的線條去描繪。相反地，衣服和人物的陰影則要使用曲線化的線條，稍微模糊地畫上。陰影的畫法可以表現出個別物件的質感。

🛡 皮膚上色

增加紅色調表現溫暖氛圍

疊上降低透明度的圖層，就能避免顏色變得太過強烈。使用〔水較多〕筆刷在關節和指尖慢慢上色。為了表現出皮膚的柔和感，要使用粉紅色系和紅色調的顏色。

高光的部分要減少，呈現出無光澤且沉穩的氛圍。皮膚是平坦的部位，所以不過度描繪比較能呈現立體感。

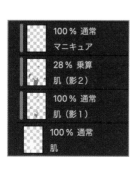

皮膚	＋陰影1	＋陰影2、指甲油

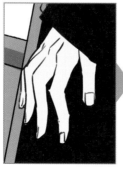 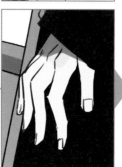

100 % 通常	マニュキュア
28 % 乘算	肌（影2）
100 % 通常	肌（影1）
100 % 通常	肌

眼睛上色

疊上高光塑造深淺變化

眼珠是非常小的部位。為了在當中重疊很多顏色塑造深淺變化,所以圖層數量會變比較多。

眼白部分先使用〔濃水彩〕筆刷畫出陰影。這個陰影不要畫得太深,以帶有淺藍的灰色上色。使用〔噴筆(柔和)〕從黑眼珠下側畫上較明亮的顏色,表現出立體感(【黑眼珠(高光1)】)。

追加圖層,使用〔濃水彩〕筆刷在上面加入陰影(【黑眼珠(陰影1)】),添加虹膜(【黑眼珠(陰影2)】)。透過這些步驟,就能呈現出令人深陷其中的深淺層次。最後從眼珠上側加上明亮的顏色(【黑眼珠(高光2)】),表現出像寶石般的透明感。

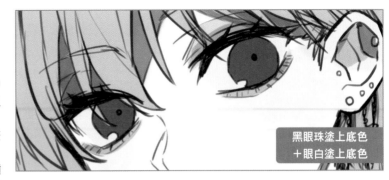

黑眼珠塗上底色
＋眼白塗上底色

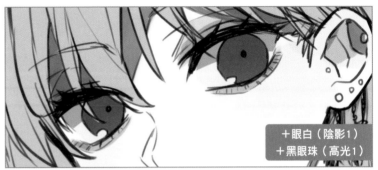

＋眼白(陰影1)
＋黑眼珠(高光1)

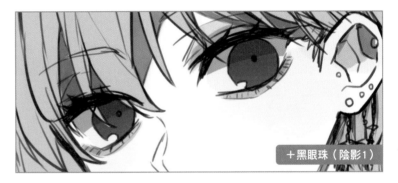

＋黑眼珠(陰影1)

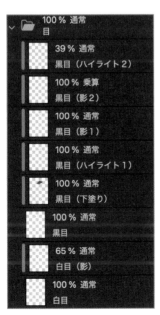

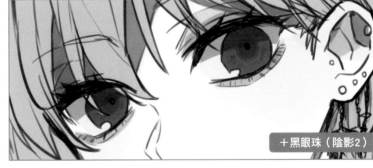

＋黑眼珠(陰影2)

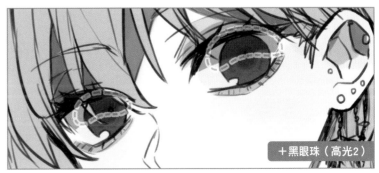

＋黑眼珠(高光2)

🛡 臉部上色

疊上淺色表現纖細的表情

臉頰、鼻尖和嘴唇等部位要使用透明度低的淺色，使用〔水較多〕筆刷細緻地上色。

利用畫在上下眼皮的眼影強調眼神。下眼皮畫成粉紅色系的顏色，表現出白淨的虛幻感。嘴角的耳釘也在這個階段上色，線條的顏色也跟著一起改變（參照P.72）。

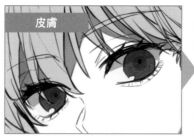

皮膚

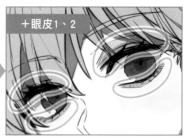

＋眼皮1、2

皮膚

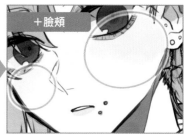

＋臉頰

皮膚

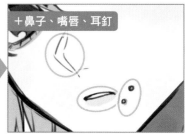

＋鼻子、嘴唇、耳釘

🛡 頭髮上色

使用橘色的高光表現出柔和光澤

髮尾和頭頂加上明亮顏色的漸層表現出透明感（【塗上底色1】【塗上底色2】）。加上挑染的紫色和陰影（【紫色】【陰影】）。最後追加「普通模式（不透明度100%）」的圖層描繪高光。高光使用橘色系的顏色，做出柔和光澤。

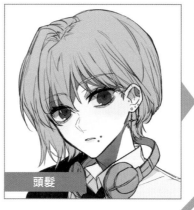

頭髮

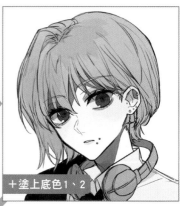

＋塗上底色1、2

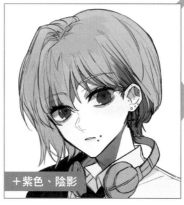

＋紫色、陰影

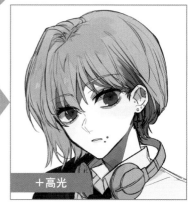

＋高光

🛡 外套上色

有光澤的素材上色方式

衣服根據素材在質感上會有所差異，所以要注意畫出區別。外套（上衣）是化學纖維且有光澤的素材。繪畫時加入較大面積的明亮漸層和高光，展現出光澤。

不只是外套，衣服也是面積大的部位，所以光源的影響會變大。因此要注意光源的位置再描繪陰影。

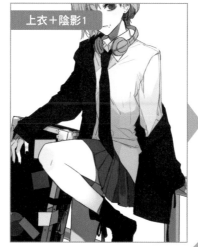

上衣＋陰影1

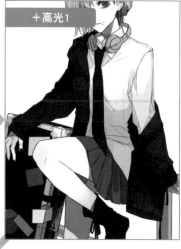

＋高光1

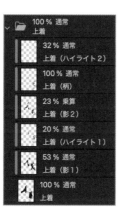

```
100 % 通常
上着
    32 % 通常
    上着（ハイライト2）
    100 % 通常
    上着（柄）
    23 % 乘算
    上着（影2）
    20 % 通常
    上着（ハイライト1）
    53 % 通常
    上着（影1）
    100 % 通常
    上着
```

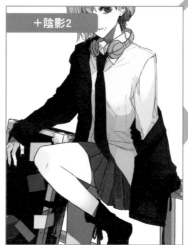

＋陰影2

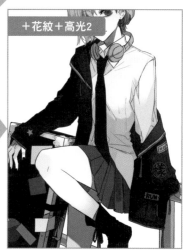

＋花紋＋高光2

🛡 襯衫上色

柔軟素材的上色方式

襯衫是柔軟的棉質素材。遇到這種情況要疊上陰影，表現出素材的質感。首先加上淺淺的陰影（【陰影1】），並在光線照射到的胸口等處加上高光（【高光】）。接著疊上圖層，描繪出細緻陰影（【陰影2】【陰影3】）。

```
100 % 通常
シャツ
    45 % 通常
    シャツ（影3）
    100 % 通常
    シャツ（影2）
    52 % 通常
    シャツ（ハイライト）
    39 % 通常
    シャツ（影1）
    100 % 通常
    シャツ
```

襯衫＋陰影1

高光＋陰影2

＋陰影3

🛡 裙子上色

較厚實的素材上色方式

和襯衫相比，裙子因為是稍微厚實的布料，所以將陰影畫大一點並塗滿。從塗上底色（【裙子】）圖層上加上陰影，接著描繪出【花紋1】（粗的橫線）、【花紋2】（細的橫線）和【花紋3】（細的直線）。接著描繪高光就完成了。

🛡 靴子上色

硬且帶有光澤的素材上色方式

靴子較硬且帶有強烈光澤，所以使用〔濃水彩〕筆刷畫出較大的淺色高光（【高光1】）。在其上面接著使用〔深色鉛筆〕筆刷，畫出明亮的白色高光（【高光2】）。再追加花紋和漸層就完成了（【花紋】【漸層】）。

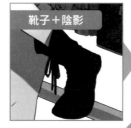

🛡 領帶&耳機上色

利用簡單的描繪增添變化

領帶要簡單處理。加上陰影後，再加上高光就完成了。
利用簡單感在畫面中增添變化。

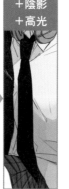
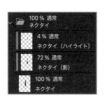

耳機要先留意在臉部落下陰影的形狀，再畫上陰影。追加高光，畫上紫色線條就完成了。

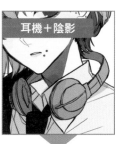

⛨ 耳環上色

細節的描繪能增加存在感

除了各個部位的資料夾之外，再追加「普通模式（不透明度100%）」圖層添加上耳環。這種小物件不是主角，但是連細節都確實描繪出來，整體的完成度就會提高。

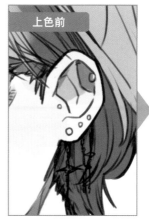

上色前

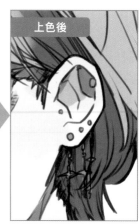

上色後

⛨ 吉他盒和貼紙上色

一邊考慮物件和人物的平衡，一邊描繪出細節

吉他盒的銀色金屬部分等處，可以先觀察實際物體再描繪。比起透過想像來描繪，這樣更能提高完成度。

因為還有留下一些空間，所以增加圖層稍微添加一些貼紙（【貼紙4】）。太過強調小物件的話，人物的存在感會減弱，所以加上陰影調整強弱。

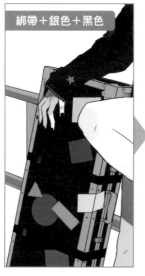

綁帶＋銀色＋黑色

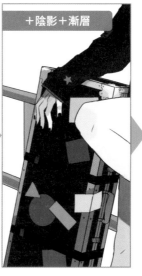

＋陰影＋漸層

＋花紋＋陰影2
＋高光＋陰影3

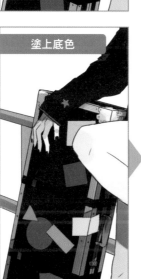

塗上底色

花紋

陰影3＋貼紙4

鐵欄杆上色

金屬的上色方式

鐵欄杆是金屬硬物，所以使用直線化且明確的線條加上陰影。畫出人物的
陰影後再加上高光。將左側欄杆塗上淺一點的顏色（【漸層1】），接著再
加強人物的陰影（【漸層2】）。

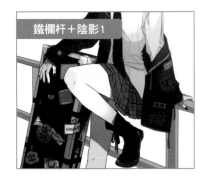

鐵欄杆＋陰影1

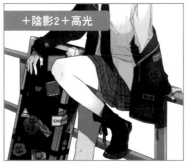

＋陰影2＋高光

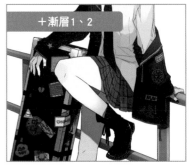

＋漸層1、2

描繪背景

透過遠近的強弱變化來表現空間

背景畫出簡單的畫面。遠處的物件畫淺
一點、柔和一點，在眼前的則畫深一
點、強烈一點，就能產生遠近感。
使用〔噴筆（柔和）〕筆刷先畫出漸層
（【漸層1】【漸層2】），之後使用〔濃
水彩〕筆刷畫出淺一點的雲或大樓等建
築物（【雲1】【建築物】）。接近天空的
部分，為了讓顏色變亮加入漸層，表現
出彷彿消失般的虛幻街景。往人物腳邊
的部分則慢慢加亮顏色，就會形成和人
物的對比，呈現出深淺層次。
此外，利用「普通模式（不透明度
58％）」的設定追加「亮度‧對比」的
色調補償圖層，將對比設定為「＋20」，
調整亮度（【亮度‧對比（背景）】）。

背景色＋漸層1、2

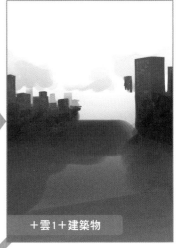

＋雲1＋建築物

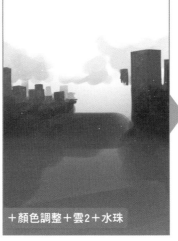

＋顏色調整＋雲2＋水珠

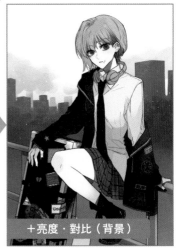

＋亮度‧對比（背景）

潤飾

描繪細節，利用效果調整整體畫面

潤飾時，首先要合併背景以外的圖層，在上面描繪出細節。為了呈現出纖細感，要添加頭髮，吉他盒等小物件的汙垢等部分也要仔細地慢慢描繪（【合併後（潤飾用）】）。

此外，除了各個部位已經加入的陰影，還要加入穿透整體畫面的較大的陰影（【陰影】）。接著從下面加入反射光（【高光（下）】），加強整體插畫的訴求。在此也要追加「亮度·對比」色調補償圖層，將亮度設定為「＋3」，對比設定為「－1」。調整亮度（【亮度·對比（角色）】）。

最後作為點綴，灑上螢光綠的水珠。在畫面添加華麗感就能完成帥氣作品（【水珠】）。

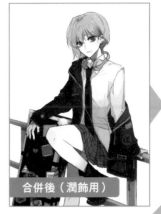

合併後（潤飾用）

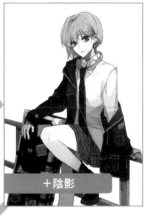

＋陰影

＋亮度·對比（角色）

＋高光（下）

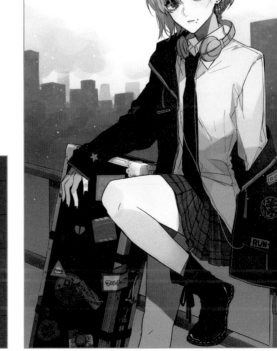

＋水珠（完稿插畫）

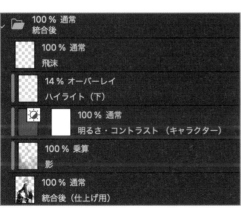

留學生

從遙遠異國來到日本的留學生。宛如從畫裡跑出來的容貌，一瞬間就成為學校裡的傳聞目標。

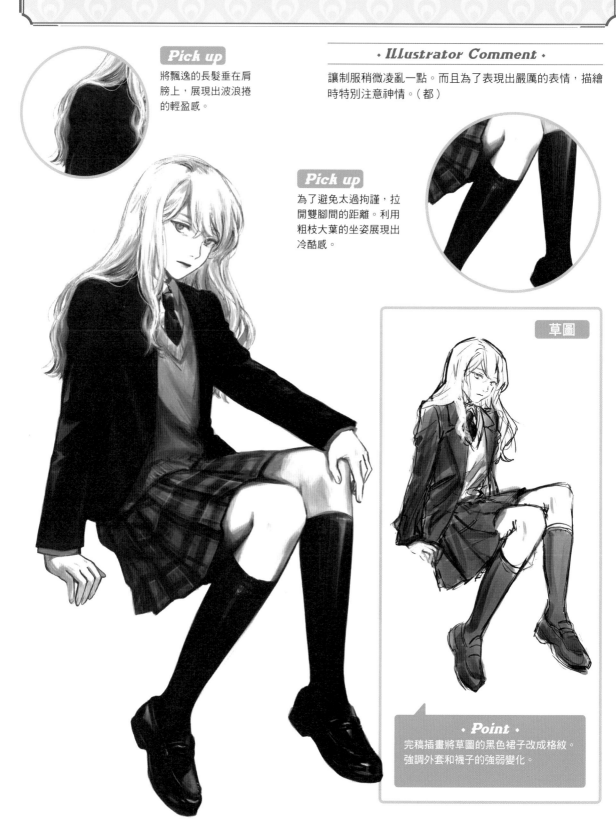

Pick up

將飄逸的長髮垂在肩膀上，展現出波浪捲的輕盈感。

· *Illustrator Comment* ·

讓制服稍微凌亂一點。而且為了表現出嚴厲的表情，描繪時特別注意神情。（都）

Pick up

為了避免太過拘謹，拉開雙腳間的距離。利用粗枝大葉的坐姿展現出冷酷感。

草圖

· *Point* ·

完稿插畫將草圖的黑色裙子改成格紋。強調外套和襪子的強弱變化。

不良女高中生

以前曾被稱為「不良少女」的舊式流氓風格，是從現代中華圈輸入日本再經過改造的打扮。之後從中誕生的就是「不良女高中生」。

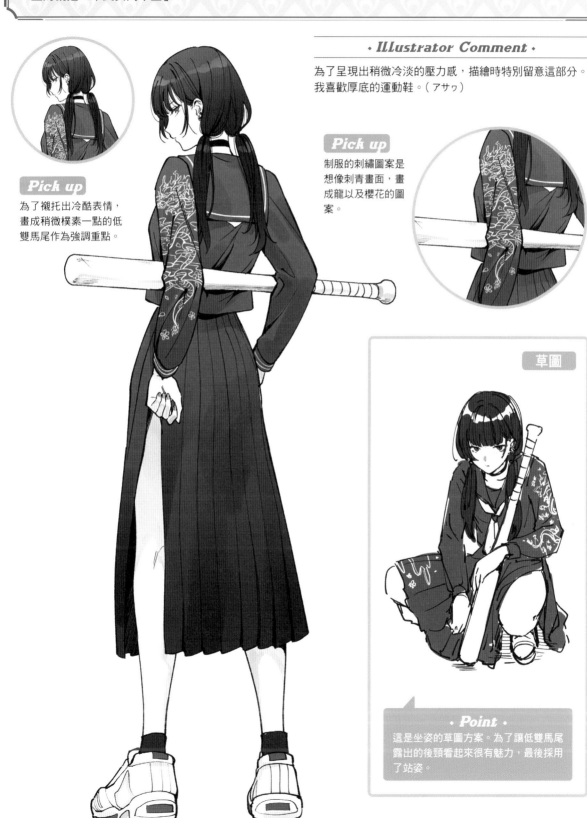

Illustrator Comment

為了呈現出稍微冷淡的壓力感，描繪時特別留意這部分。我喜歡厚底的運動鞋。（アサゥ）

Pick up

制服的刺繡圖案是想像刺青畫面，畫成龍以及櫻花的圖案。

Pick up

為了襯托出冷酷表情，畫成稍微樸素一點的低雙馬尾作為強調重點。

草圖

Point

這是坐姿的草圖方案。為了讓低雙馬尾露出的後頸看起來很有魅力，最後採用了站姿。

83

陰鬱系眼罩女孩

休完長假後坐在隔壁的同學眼睛戴著眼罩。放假時發生了什麼事？不知不覺中，視線就追逐著那個身影。

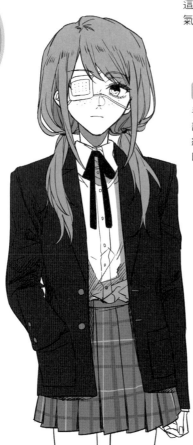

· Illustrator Comment ·

這是成熟面無表情的女孩。綁得較鬆的雙馬尾也添加了稚氣，盡量不要呈現過於成熟的感覺。（eba）

Pick up

為什麼戴眼罩？這個疑問透過角色的冷酷提升了神祕印象！

Pick up

手是會流露情緒的部位。為了隱藏情緒，畫成將手放入口袋的樣子。

草圖

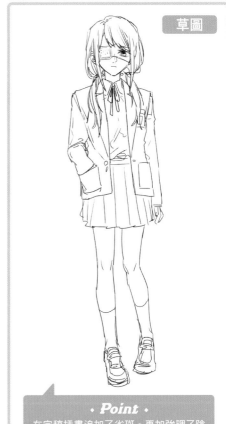

Pick up

為了降低眼罩的威嚴感，髮型畫成帶有可愛感的低雙馬尾。這是因為和「可怕」相比，要更強調「神祕感」。

· Point ·

在完稿插畫追加了雀斑。更加強調了陰鬱的角色性格。透過神祕感和可愛的搭配展現出帥氣感。

旁觀體育課的眼罩女孩

上體育課時戴眼罩同學理所當然地在一旁觀看。她不提自己發生什麼事情,對她投以好奇眼光的同學越來越多。

Pick up

讓手指交纏在一起,表現出不安感和緊張感。

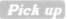

Pick up

緊緊地拉到上面的拉鍊,表現出拒絕他人接觸、瞥腆的性格。展現出難以接近的氛圍。

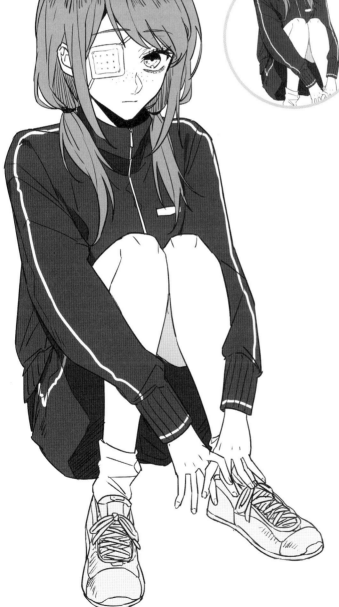

草圖

◆ *Point* ◆

為了強調難以靠近的神祕感,畫成有點緊張的表情。

年齡不詳的留級生

舊校舍有一個現在已經沒有任何人靠近的地下倉庫,她總是在那裡的樓梯抽菸。

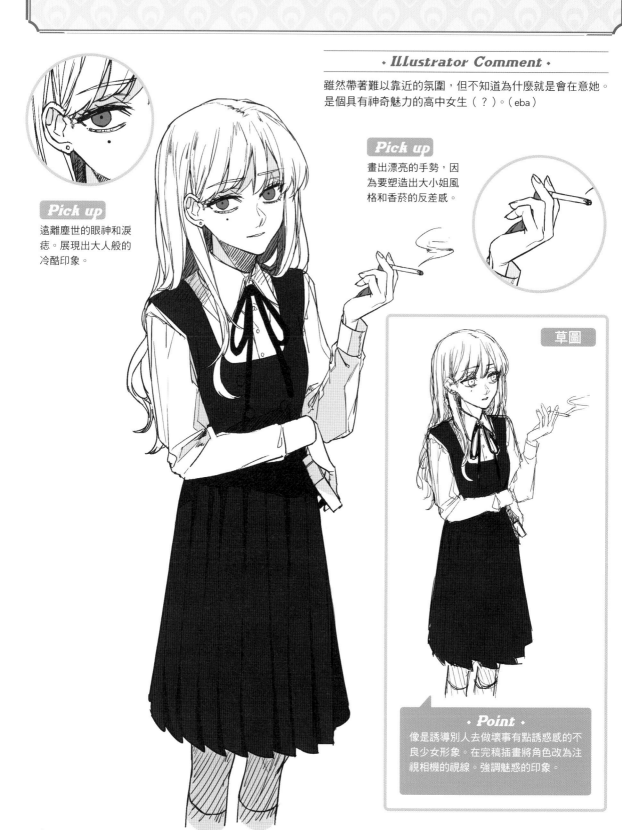

Illustrator Comment

雖然帶著難以靠近的氛圍,但不知道為什麼就是會在意她。是個具有神奇魅力的高中女生(?)。(eba)

Pick up

遠離塵世的眼神和淚痣。展現出大人般的冷酷印象。

Pick up

畫出漂亮的手勢,因為要塑造出大小姐風格和香菸的反差感。

草圖

Point

像是誘導別人去做壞事有點誘惑感的不良少女形象。在完稿插畫將角色改為注視相機的視線。強調魅惑的印象。

高個子女孩

身高特別高的同學。但搭配上惹人喜歡的性格，不知道為什麼有時就會覺得那個笑容很像小動物。

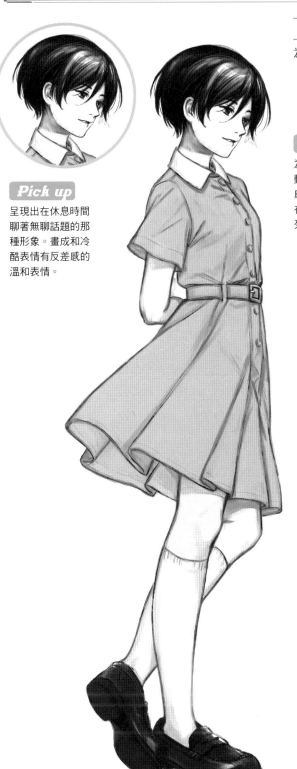

Pick up

呈現出在休息時間聊著無聊話題的那種形象。畫成和冷酷表情有反差感的溫和表情。

為了呈現出整體的清爽感，特別注意風的流動狀態。（都）

Pick up

為了利用不經意的動作呈現出自然感，將身體重心放在一隻腳上，減輕死板的感覺。

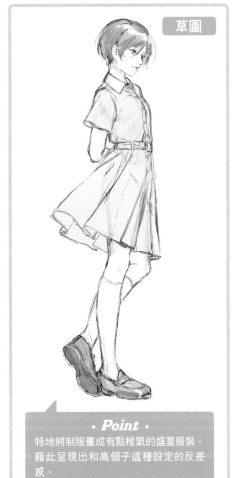

草圖

Point

特地將制服畫成有點稚氣的盛夏服裝。藉此呈現出和高個子這種設定的反差感。

辣妹

「狂妄」、「小姑娘」。大人總是那樣對我說，但那些傢伙到底了解我什麼？這種大人我是無法和他們商量事情的。

◆ *Illustrator Comment* ◆

以「不會讓別人來決定自己的事，心裡有屬於自己的標準」這種形象來描繪角色。（nあくた）

Pick up

也考慮一下制服的穿搭吧！這也表現出這種女生的個性。

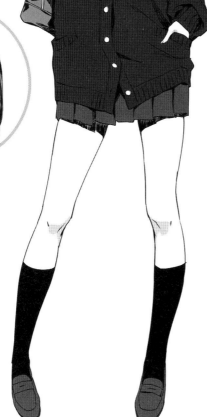

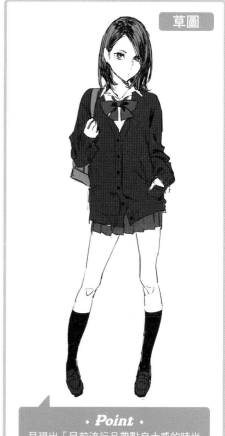

草圖

Pick up

從第三者的角度來說，是看起來很驕傲的表情。這是表現冷酷堅強的重要要素。

◆ *Point* ◆

呈現出「目前流行且帶點自大感的時尚辣妹」這種印象。

男孩子氣的女孩

這是在炎熱夏日突然冷不防遇到的尷尬場景。心裡想著「必須趕快離開」，但雙腿卻不知道為什麼根本不打算移動。

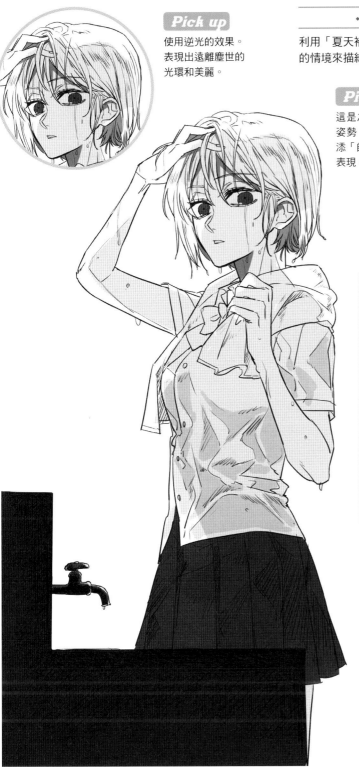

Pick up

使用逆光的效果。表現出遠離塵世的光環和美麗。

· Illustrator Comment ·

利用「夏天補習期間，在飲水處無意中和憧憬的前輩相遇」的情境來描繪這個角色。(eba)

Pick up

這是之後增加的姿勢，是更加增添「帥氣感」的表現。

草圖

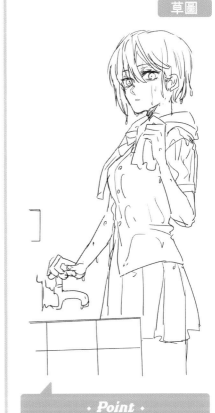

· Point ·

從上圖的狀態到完稿插畫的過程中，改成將頭髮梳上去的「帥哥風格」姿勢。

女扮男裝的清爽系女孩

這種中性的容貌，不如說是會受到同性同學歡迎類型的女孩。在學園祭的餘興表演穿上立領學生服，利用尖叫聲替校園染上色彩。

· Illustrator Comment ·

從女孩變成受歡迎的中性男孩形象。我覺得立領學生服這種服裝，男女穿起來都會很好看。（アサゥ）

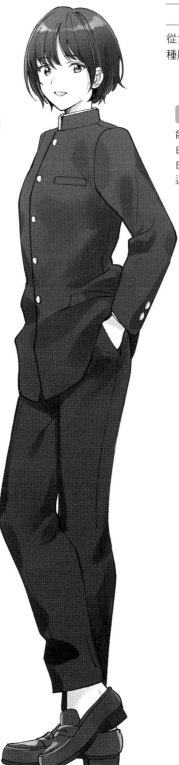

Pick up

能從褲子下襬看見的白襪子。為了描繪出白與黑的對比，改成這個姿勢。

Pick up

讓髮尾稍微翹起的短髮髮型。給人留下清爽的印象。

Pick up

立領學生服的沉重下襬是它的一個特徵。利用好像稍微挽起下襬的姿勢呈現出動態動作。這是一種時尚姿勢。

草圖

· Point ·

這是將上衣前面敞開的草圖方案。和白襯衫的性感相比，規規矩矩穿好立領學生服的優等生模樣比較能展現帥氣。

田徑社王牌

這是迅速加入社團並在夏天的運動會留下好成績、令人期待的王牌。為了避免中暑,一邊補充水分一邊努力練習。

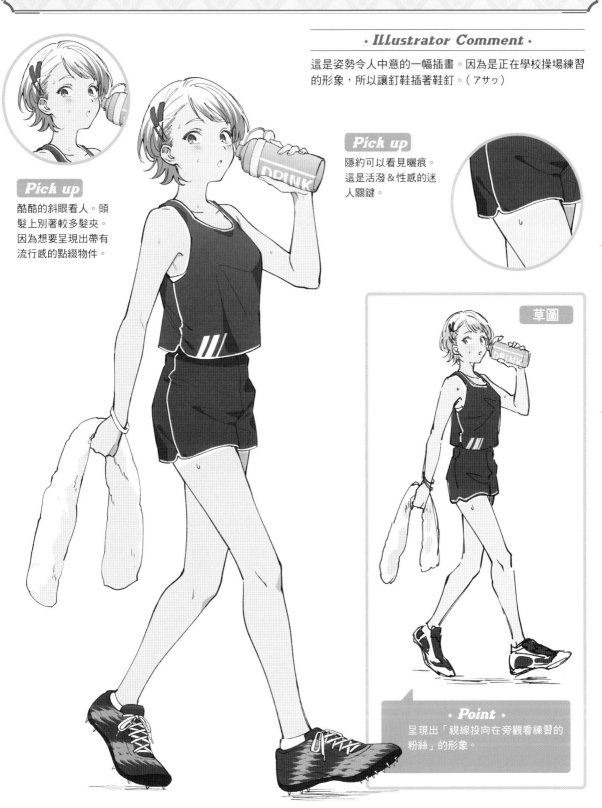

· Illustrator Comment ·

這是姿勢令人中意的一幅插畫。因為是正在學校操場練習的形象,所以讓釘鞋插著鞋釘。(アサゥ)

Pick up

隱約可以看見曬痕。
這是活潑＆性感的迷人關鍵。

Pick up

酷酷的斜眼看人。頭髮上別著較多髮夾。因為想要呈現出帶有流行感的點綴物件。

草圖

· Point ·

呈現出「視線投向在旁觀看練習的粉絲」的形象。

女子籃球隊隊長

漸入佳境的決勝比賽。在最後支撐耗盡體力的隊友，是可靠隊長的勇敢笑容。

· Illustrator Comment ·

這是籃球隊的高個帥氣女孩。給人留下的印象是一年被女學生告白過幾次，不擅長念書。（eba）

Pick up

綁馬尾時可以看到推高的頭髮，藉此展現出酷酷的個性。

Pick up

「支撐整個隊伍，為大家提高士氣……」流露出這種帥氣可靠的笑容。

Pick up

寬鬆的五分褲。強調腿的纖細和長度。

草圖

· Point ·

為了看起來像是女子籃球選手，在完稿插畫將手腳稍微畫長一點。苗條的體格給人更加嚴謹的印象。

弓道社社長

沉澱身心，挑戰比賽的側臉。堅毅的視線只集中在靶中央的那一點。

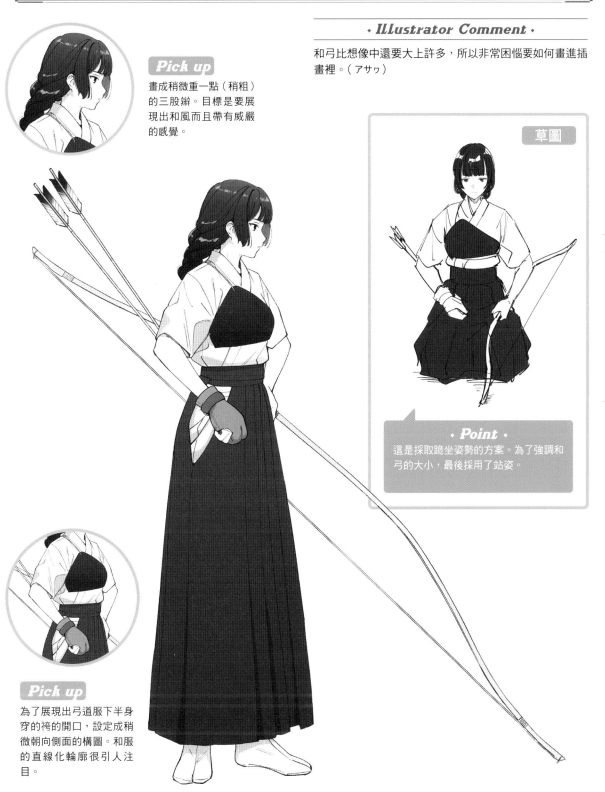

Pick up

畫成稍微重一點（稍粗）的三股辮。目標是要展現出和風而且帶有威嚴的感覺。

Illustrator Comment

和弓比想像中還要大上許多，所以非常困惱要如何畫進插畫裡。（アサゥ）

草圖

Point

這是採取跪坐姿勢的方案。為了強調和弓的大小，最後採用了站姿。

Pick up

為了展現出弓道服下半身穿的袴的開口，設定成稍微朝向側面的構圖。和服的直線化輪廓很引人注目。

第 2 章　帥氣女學生

游泳社前輩

學生時期最後的運動會。她藉由挺直的身體,安靜地向後輩述說:「每個人應該都能實現夢想。」

Illustrator Comment

雖然綁著頭髮,但視線從此刻開始就已有了目標。為了從姿態中傳達出她的認真,描繪時特別注意這部分。(nあくた)

Pick up

這是將身體挺直的姿勢。設計成能從這點窺探到角色一直熱衷運動的背景。

Pick up

這是為了綁頭髮而將橡皮筋叼在嘴裡的動作。緊閉的嘴巴強調出緊張的表情。

草圖

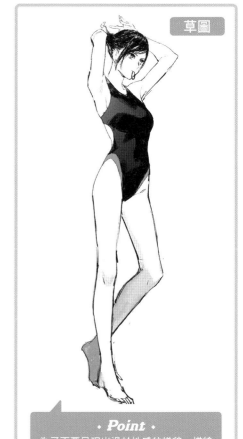

Point

為了不要呈現出過於性感的樣貌,描繪時是想像成游泳社社員那種適合運動的體型。

拿刀戰鬥的女孩

不論再怎麼被傷害，握著刀的手都沒有鬆懈力氣。為了必須守護的人，不論多少次都要振奮起來。

Illustrator Comment

這是「黑髮＋制服＋刀」經典主題。為了表現出想要傳達的事物，在姿勢和構圖都傷透腦筋。（eba）

Pick up

彷彿狠狠瞪人般的表情。呈現出緊張的場面。

Pick up

將右腳往前伸，藉此產生和後面的刀的距離。在畫作中塑造出層次感。

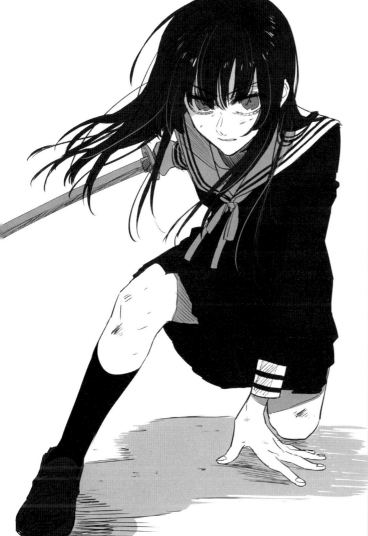

草圖

Point

這是將刀收入刀鞘的姿勢。為了讓黑長髮帥氣好看，最後採用了攻擊性姿勢的構圖。

拿槍戰鬥的女孩

無聊的學生生活也結束了，所有的訓練都是為了今天這個瞬間。在她奔跑出去時的臉上浮現出獵食性野獸般的笑容。

· **Illustrator Comment** ·

能描繪壞壞感覺的臉以及隨風飄動的衣服，是令人開心的一幅插畫。（アサゥ）

Pick up

寬鬆且較重的大衣。和姿勢的輕盈做對比，強調冷酷的存在感。

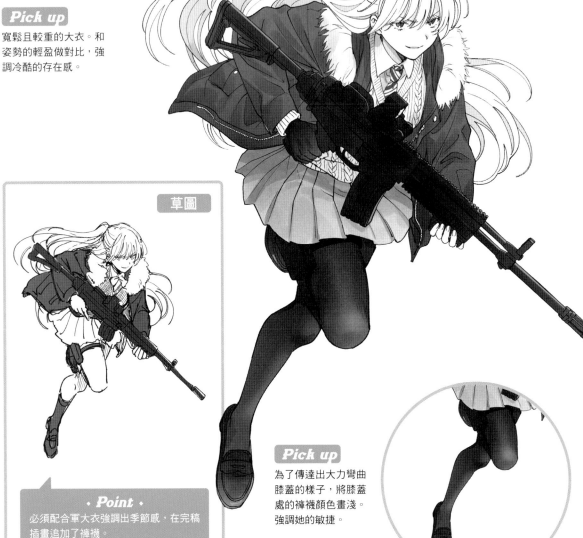

草圖

Pick up

為了傳達出大力彎曲膝蓋的樣子，將膝蓋處的褲襪顏色畫淺。強調她的敏捷。

· **Point** ·

必須配合軍大衣強調出季節感，在完稿插畫追加了褲襪。

帥氣女性便服穿著

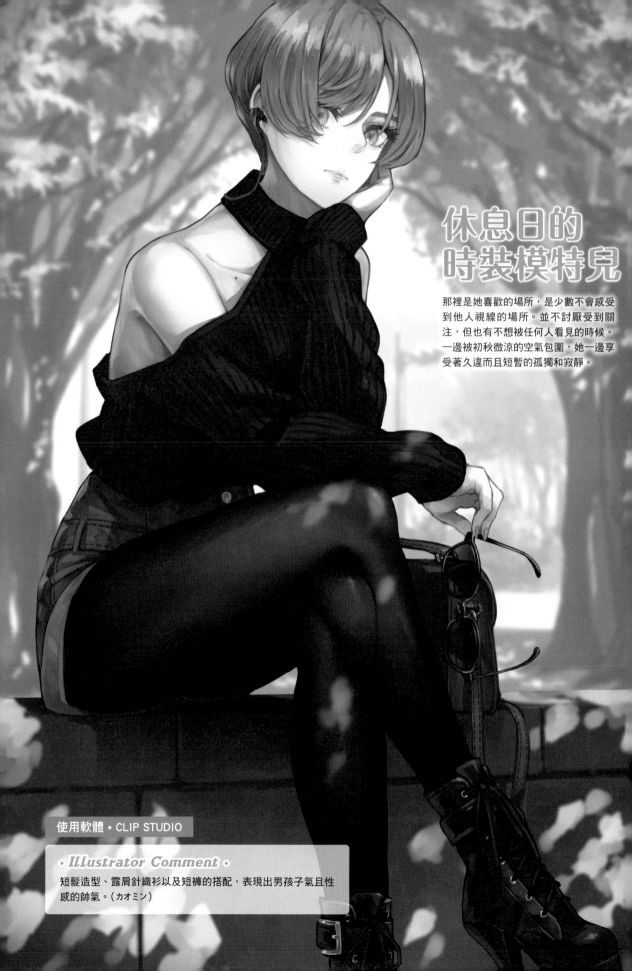

休息日的
時裝模特兒

那裡是她喜歡的場所，是少數不會感受到他人視線的場所。並不討厭受到關注，但也有不想被任何人看見的時候。一邊被初秋微涼的空氣包圍，她一邊享受著久違而且短暫的孤獨和寂靜。

使用軟體 • CLIP STUDIO

• Illustrator Comment •
短髮造型、露肩針織衫以及短褲的搭配，表現出男孩子氣且性感的帥氣。（カオミン）

 角色設計

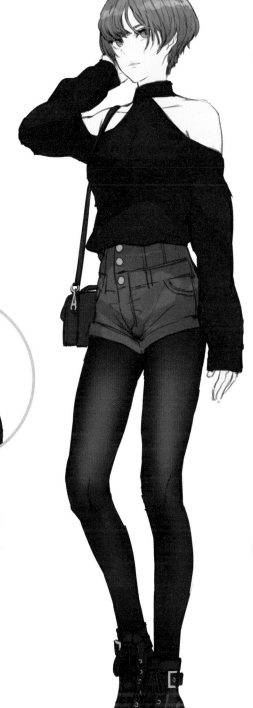

Pick up
髮型是短髮,而且稍微展現出兩邊的樣子。表現出男孩子氣且神祕的帥氣。

Pick up
這是秋裝的形象,是利用露肩針織衫、牛仔短褲大膽露出身體曲線的穿搭。將性感和冷酷搭在一起展現出來。

Pick up
褲襪的陰影襯托出帥氣的長腿。

第3章 帥氣女性便服穿著

插畫製作花絮

草圖

這是休息日的藝人或是模特兒的形象。在初期的草圖中，右手拿著外帶咖啡，但後來改為藝人象徵的太陽眼鏡。此外，鎖骨也追加了小小的痣，因為要強調露出的肩膀和鎖骨的性感。

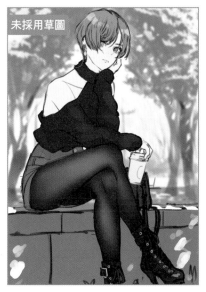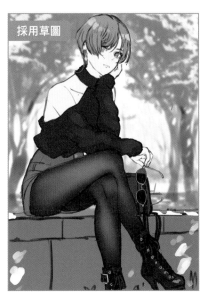

線稿 調整草圖的線條

調整草圖的線條作為線稿使用，不再另外描繪線稿，這樣就不會破壞草圖線條的質感，而且還能減少作業量。
「人物」、「太陽眼鏡」、「手提包」是在其他圖層作業，所以線稿也在其他圖層進行。
之後和上色圖層合併後要塗色，所以在這個階段不需要畫得太仔細。消除超塗範圍不必要的部分，慢慢調整到一定程度的形狀。
皮膚和頭髮的線條要配合上色狀態，改成帶有紅色的顏色。

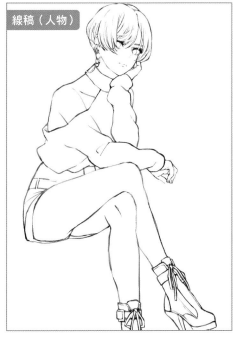

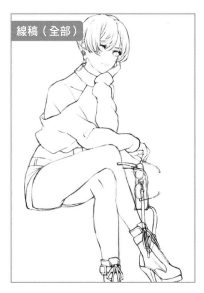

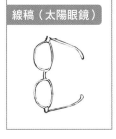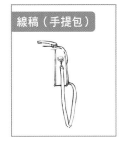

使用的筆刷

〔**基本**〕 在草圖線條以及細節的厚塗等情況，要調整成適合的不透明度再使用。

〔**厚塗**〕 這種筆刷是在粗糙的面加上陰影時使用，或是將筆刷尺寸縮小，用於衣服的皺褶描繪等情況。

〔**模糊**〕 要將厚塗筆刷描繪的顏色融合在一起時使用的筆刷。

〔**平塗**〕 在塗上底色時會使用的筆刷。

皮膚上色

新增上色用的圖層，為了避免顏色塗到人物部分之外的區塊，要使用遮罩。在各個部位區分圖層，接著再塗上底色。描繪臉部時，為了容易掌握整體畫面的陰影和明暗，要事先顯示出草圖時描繪的背景（為了容易理解皮膚的上色，右圖是設定成非顯示狀態）。

這次的作法是想像畫面右上方有日光照射，再慢慢上色。使用〔**厚塗筆刷**〕、〔**噴筆**〕等畫上大略的陰影，同時以2～4種不同深淺的〔**厚塗**〕筆刷追加陰影（【陰影1】～【陰影4】）。嘴唇和眼神部位設定色彩增值圖層，增加紅色調（【紅色調】）。臉部則在圖層合併後的潤飾作業慢慢描繪。在此先粗略地上色。

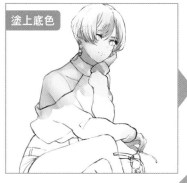

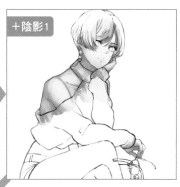

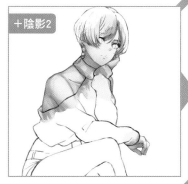

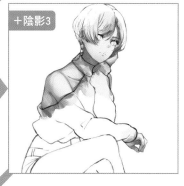

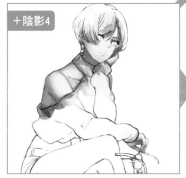

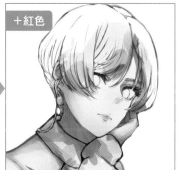

眼睛上色 描繪明暗和細節

塗完眼白後，使用〔**厚塗**〕筆刷在眼睛上半部分加上眼皮的陰影（【眼白陰影】）。
接著使用〔**噴筆**〕在眼睛上半部分加上比底色還要深的顏色（【眼珠】）。
瞳孔周圍和瞳孔則是依序使用〔**厚塗**〕筆刷追加深色。在瞳孔周圍加上明暗兩種
顏色的虹膜，再著手細節部分（【陰影1】～【虹膜】）。最後在眼珠上半部位透過
濾色圖層加上明亮的顏色，增加透明感（【濾色】）。

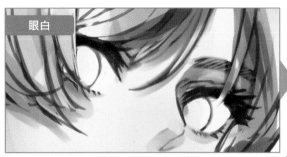

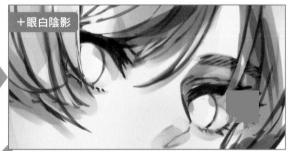

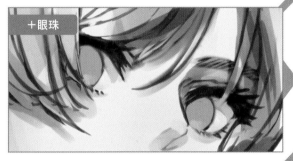

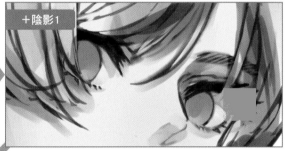

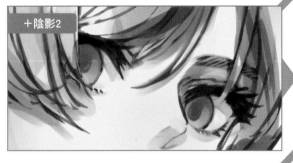

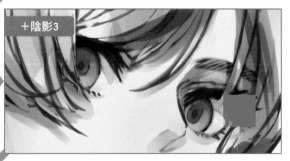

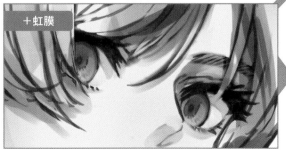

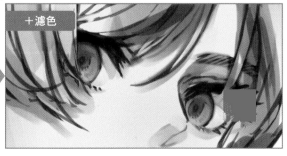

頭髮上色 要注意髮流

和皮膚一樣，首先使用【厚塗】筆刷大略地加上【陰影1】。顯示出草圖背景插畫（為了容易理解頭髮上色的方法，右圖是設定成非顯示狀態），使用【厚塗】筆刷，在因右上方的光源而產生的陰影，以及頭頂部的髮際塗上深色（【陰影2】【陰影3】）。

此時為了表現頭髮的質感，要沿著髮流描繪。最後以藍色系加上高光（【高光】）。

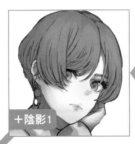

+陰影1

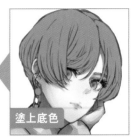

塗上底色

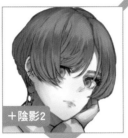

+陰影2

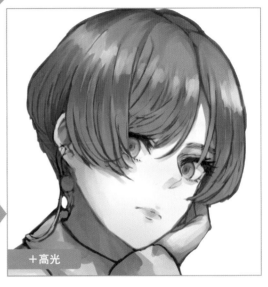

+高光

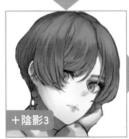

+陰影3

	100 % 通常 髮
	100 % 通常 ハイライト
	100 % 通常 影3
	100 % 通常 影2
	100 % 通常 影1
	100 % 通常 下塗り

針織衫上色

針織衫是容易反光的素材，而且顏色暗沉，所以要注意陰影的平衡。

高光畫得太亮就會出現違和感，所以盡量不要添加明亮色彩。將底色設定為高光色彩，並增減陰影色，來保持全體的平衡（【陰影1】【陰影2】）。最後使用【基本】筆刷加上針織衫布料特有的直線條（【布料1】【布料2】）。

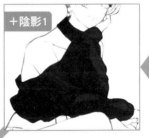

+陰影1

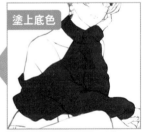

塗上底色

+陰影2

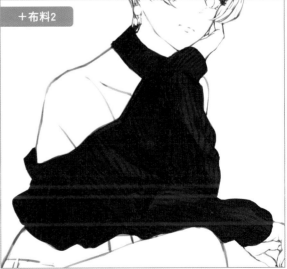

+布料2

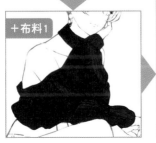

+布料1

	100 % 通常 ニット
	100 % 通常 生地2
	100 % 通常 生地1
	100 % 通常 影2
	100 % 通常 影1
	100 % 通常 下塗り

🛡️ 褲襪上色　即使在上底色階段也要留意陰影

在上底色階段不是使用平塗，而是稍微先增加一點陰影，就容易想像畫出來的成果。褲襪越接近腿的外緣部分，纖維就越重疊，所以顏色看起來很深。為了表現褲襪獨特的質感，準備複數的色彩增值圖層，使用噴筆慢慢疊上陰影（【陰影1】～【陰影4】）。

雖然也會根據褲襪的丹數（紗線的粗細）而有所差異，但邊緣部分徹底塗黑的話就能表現出立體感。接著使用不透明度調到稍低的【平塗】筆刷，像是順著腿形（立體感）一樣疊上陰影，藉此表現出褲襪的纖維感（【纖維】）。最後順著腿部曲線加上高光（【高光】）。

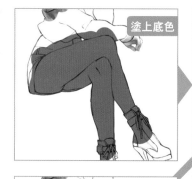

塗上底色

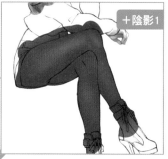

＋陰影1

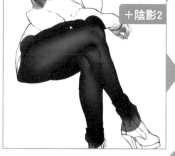

＋陰影2

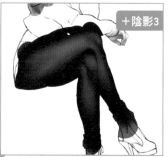

＋陰影3

Point 【纖維】的描繪

纖維的陰影要像是順著腿部一樣描繪出來。這樣一來就能表現出立體感。

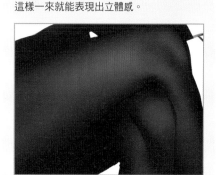

＋陰影4

＋纖維

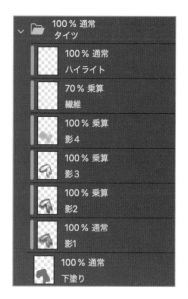

100 % 通常
タイツ

100 % 通常
ハイライト

70 % 乗算
纖維

100 % 乗算
影4

100 % 乗算
影3

100 % 乗算
影2

100 % 通常
影1

100 % 通常
下塗り

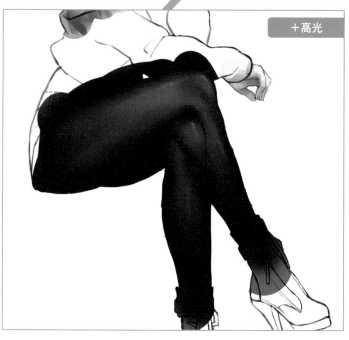

＋高光

🛡️ 短褲上色　表現布料的質感

要稍微降低對比再描繪。短褲和針織衫（P.103）一樣。因為是貼身的衣服，皺褶容易往水平方向集中，描繪陰影時也要注意這種情況（【陰影1】～【陰影3】）。短褲是丹寧布料，所以描繪出接縫後就會呈現出真實感（【接縫】）。

塗上底色

＋陰影1

＋陰影2

100 % 通常
ショートパンツ
100 % 乘算　影3
100 % 通常　縫い目
100 % 通常　影2
100 % 通常　影1
100 % 通常　下塗り

＋接縫

＋陰影3

🛡️ 靴子上色

和布料的衣服不同，皮革素材有光澤，所以要描繪出強烈的對比。
陰影和高光各自分成兩階段準備圖層，為了讓明度差異變大，要慢慢塗上（【陰影1】～【高光2】）。
靴子的鞋帶之後潤飾（P.108）時會補畫上去，需一邊確認整體插畫，一邊調整細節的描繪。

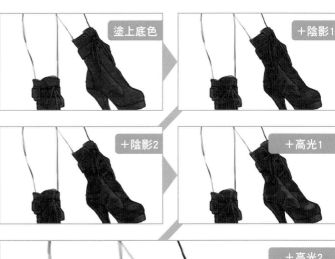
塗上底色　＋陰影1
＋陰影2　＋高光1

100 % 通常
ブーツ
100 % 通常　ハイライト2
100 % 通常　ハイライト1
100 % 通常　影2
100 % 通常　影1
100 % 通常　下塗り

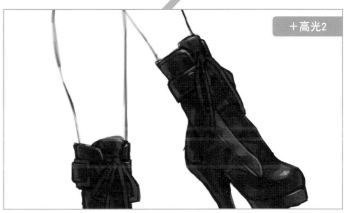
＋高光2

🛡 手提包上色

手提包也是皮革素材，所以為了呈現出光澤感，要慢慢重疊上色。

零件的邊緣使用〔基本〕筆刷描繪接縫，呈現出真實感（【接縫】）。金屬零件要留意對比再重疊上色。雖說如此，但若讓光澤過於閃亮，就會喪失質感。所以高光稍微降低對比（【金屬零件高光】）。

塗上底色

＋陰影1

＋陰影2

＋接縫

＋高光2

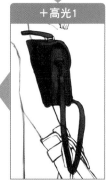
＋高光1

＋金屬零件上底色

＋金屬零件陰影

＋金屬零件高光

🛡 太陽眼鏡上色　表現鏡片的透明

鏡片部分設定色彩增值圖層加入透明效果。因此鏡框部分和鏡片部分要在不同的圖層作業。為了表現出鏡片上半部分的漸層，先塗上深色（【鏡片陰影】），最後加入反射的高光（【鏡片反射】）。鏡框是金屬，為了呈現出光澤要描繪出陰影和高光。（【鏡框陰影】【鏡框高光】）。

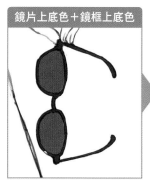
鏡片上底色＋鏡框上底色

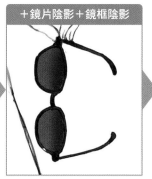
＋鏡片陰影＋鏡框陰影

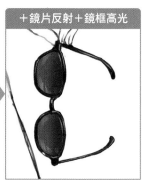
＋鏡片反射＋鏡框高光

背景（後方）上色　打造「清澈感」，將視線引導到人物上

底色

＋遠景（樹木）

＋遠景（葉子）

＋電線杆

＋葉子1

＋葉子4

＋樹木2

＋葉子3

＋葉子2

＋樹木1

＋林隙光影

＋色調曲線（背景）

背景是想像初秋的公園畫面。為了將視線集中在人物身上，使用〔基本〕筆刷，像是將人物包圍住一樣去描繪樹枝和樹葉。在中間部位往後方打造出清澈感，呈現出空間的深淺層次和空氣感。

潤飾階段要套用高斯模糊。所以在這個階段只要呈現出明暗的對比和大致的色調微妙差異。

描繪樹葉時，是使用從CLIP STUDIO ASSETS下載的〔葉子筆刷〕（Content-ID：1621811）。

🛡 背景（眼前）上色

透過林隙光影表現光

在另一個圖層描繪出人物坐著的水泥牆。使用〔**直線描繪工具＋填充**〕在前方塗上灰色（【水泥】），在色彩增值圖層加上陰影（【陰影】）。使用〔**基本**〕筆刷畫出磚塊的交界線（【線】），最後畫出落在林隙之間的陽光（【林隙光影】）。細節則在潤飾（P.110）時描繪。

水泥

＋陰影

＋線

＋林隙光影

🛡 潤飾① 強調作為主角的人物

將目前為止描繪的【人物】、【手提包】、【太陽眼鏡】、【背景】的圖層分別合併。描繪【背景】的細節，使用高斯模糊功能進行模糊作業。這樣一來人物的邊緣會變明顯，觀看者的視線會集中在人物身上。
此外，合併【人物】時，要補畫上靴子（P.105）的鞋帶。

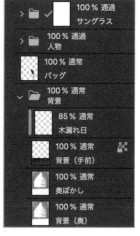

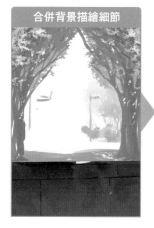
合併背景描繪細節

＋林隙光影

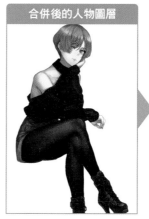
合併後的人物圖層

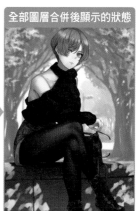
全部圖層合併後顯示的狀態

潤飾② 一邊觀察整體的平衡，一邊描繪細節

Point 描繪痣

合併【人物】圖層，統一上色和線稿
的部分再描繪細節。首先使用〔基本〕
筆刷，在鎖骨上描繪出痣。

＋痣

Point 以膚色模糊臉孔周圍

來自皮膚的反射光會照射到周圍。為
了表現出這個影響，以膚色模糊頭髮
和眼睛等臉孔周圍區域。主要是在瀏
海的髮尾塗上膚色。
在人物圖層上新增「變亮圖層」（不透
明度70%左右），使用〔噴筆〕追加膚
色。

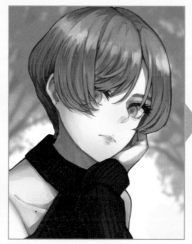

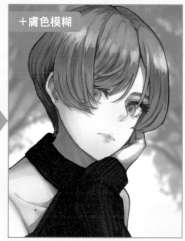
＋膚色模糊

Point 描繪反射光

從耳朵到後頸、右肩、臀部的線條，
要使用藍色系慢慢描繪出反射光。加
入反射光後，就能產生身體的立體感
和空間的寬闊感。

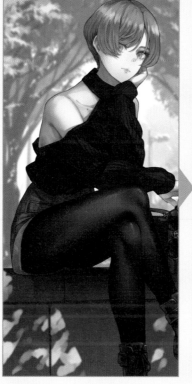

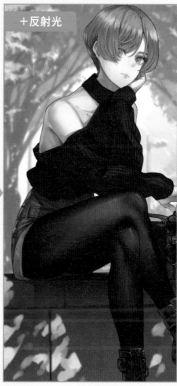
＋反射光

Point 描繪眼睛、嘴唇的高光

使用〔平塗〕筆刷在人物的眼睛和嘴唇描繪高光。
在眼睛和嘴唇等做出漸層表現的地方，加入銳利的高光。這樣一來透明感和濕潤感就會很明顯。

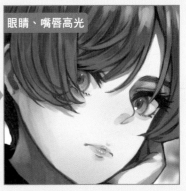

眼睛、嘴唇高光

Point 描繪金屬零件

使用〔平塗〕筆刷描繪丹寧短褲的鈕扣和靴子的金屬零件。
手提包的金屬零件也以相同方式描繪。不要讓光澤太過閃亮。

金屬零件

金屬零件

🛡 潤飾③ 利用陰影和林隙光影在畫面上呈現出統一感

在整體人物加上薄薄的陰影（【陰影】）。在手和腿補上落在林隙之間的陽光（【林隙光影】）。顯示出【背景】圖層進行作業，讓這兩部分盡量和背景融合在一起。

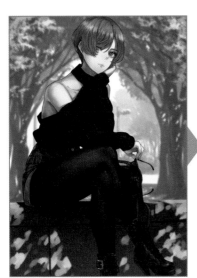

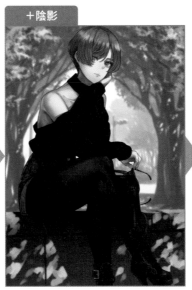

＋陰影

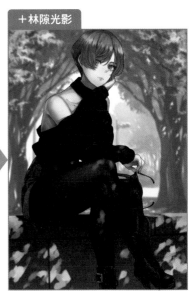

＋林隙光影

潤飾④ 添加小物件

在這個步驟添加耳機和耳環等小物件（【耳機】【耳環】）。不要描繪輪廓線，只以輪廓畫出形狀，因為不要過於強調小物件。和其他金屬部分一樣，描繪時要特別注意稍微加強對比的塗法。

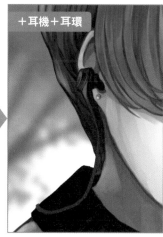

潤飾⑤ 加上效果

設定色彩增值圖層將畫面四角變暗，再追加暈影效果※（【暈影】）。在實光圖層中，整體點綴上藍色和紅色，增加色彩細微差異（【顏色追加】）。在色調曲線和色階補償的圖層將明度和色調進行最終調整就完成了（【色階補償】【色調曲線（整體）】）。

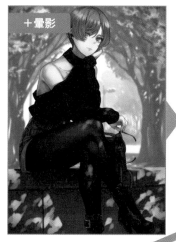

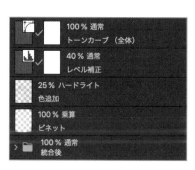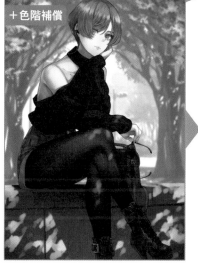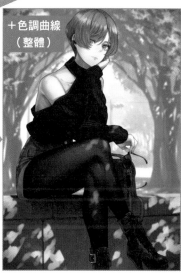

※不改變色相，透過重疊的顏色使亮的顏色更明亮，暗的顏色更暗。和覆蓋相比，對比會稍強一點。

休息日的會計部職員

這是難以靠近的財務會計在休息日的祕密樂趣。為了解除平常工作的壓力,她會騎著重型機車跑山路。

Pick up

外套是厚的素材,也不會展現出身體曲線。在脖子、褲子以及輪廓做出差異增添變化。為了不要輸給訴求強烈的機車,細節也要確實描繪出來。

Pick up

將左腳、後輪和腰部等部位塗黑。整體而言線條很多,所以能省略的話就省略吧!作業量減少,畫作也會協調,並展現出帥氣。

• ILLustrator Comment •

機車的大小從草圖開始越來越大,但這樣或許還算是小的。身高看起來相當高。(幾花にいろ)

草圖

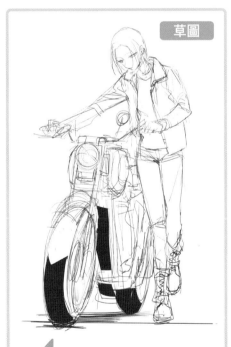

• Point •

終究是以女性為主角,所以為了不讓機車擋住身體,選擇正面構圖。機車的車種選擇也是角色表現的重要要素。選擇合適的車種時,事前調查是很重要的。

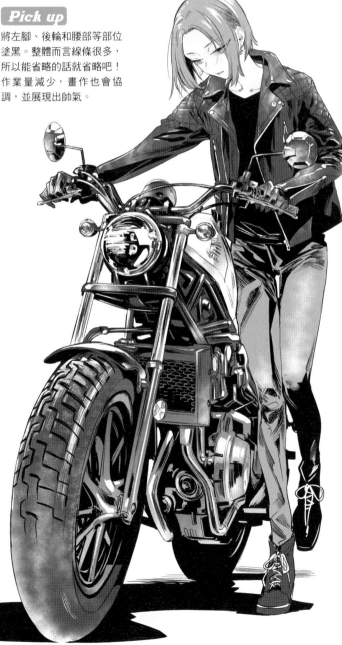

上班途中的女醫生

上班時在職員出入口感應ID門禁卡的女醫生。戴上口罩變成理所當然的「新」日常中的一個場景。

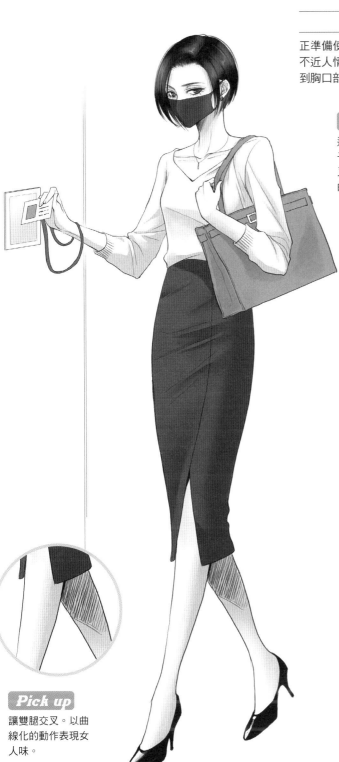

· Illustrator Comment ·

正準備使用ID門禁卡開門。工作中（P.57）是褲裝風格且不近人情的形象，所以私下服裝設定成緊身裙和展現頸部到胸口部位（※）這種帶有女人味的服裝。（YUNOKI）

Pick up

這是緊繃貼身的裙子。裙子有設計開叉，能展現出冷酷的性感。

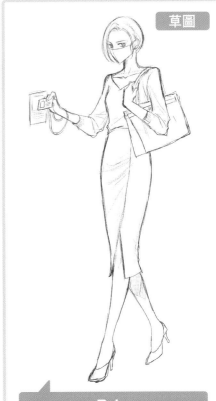

草圖

Pick up

讓雙腿交叉。以曲線化的動作表現女人味。

· Point ·

這是P.57的女醫生的私下穿著打扮。在P.57的插畫中是褲裝打扮，所以私下穿著畫成裙子打扮。口罩顏色畫成冷酷的黑色。

※能大範圍展現頸部線條的衣服。

浴衣裝扮的女子籃球隊隊長

夏日祭典時，率領籃球隊的隊長展露著笑容，和比賽中展現的笑容完全不一樣。

⋆ Illustrator Comment ⋆

雖說是浴衣裝扮，但也並非一下子就變得有女孩子味，和平時一樣的男孩子氣的舉止極具魅力。（eba）

Pick up

平常冷靜且可靠的前輩。能看到像學生那一面的表情，藉此展現出反差感。

Pick up

浴衣顏色如果是白色的話太過素淨，黑色則太過強烈。所以選擇中間的灰色。

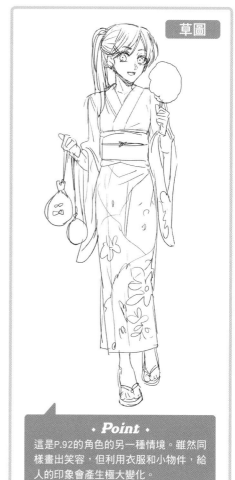

草圖

Pick up

木屐。露出的腳尖強調出粗枝大葉的感覺和性感氛圍。

⋆ Point ⋆

這是P.92的角色的另一種情境。雖然同樣畫出笑容，但利用衣服和小物件，給人的印象會產生極大變化。

衝浪者

這是巧妙駕馭大浪的技巧比誰都厲害的衝浪者。吸引了沙灘上人們的視線。但說到本人,則是一副好像若無其事的表情,對別人的視線也是毫不在乎。

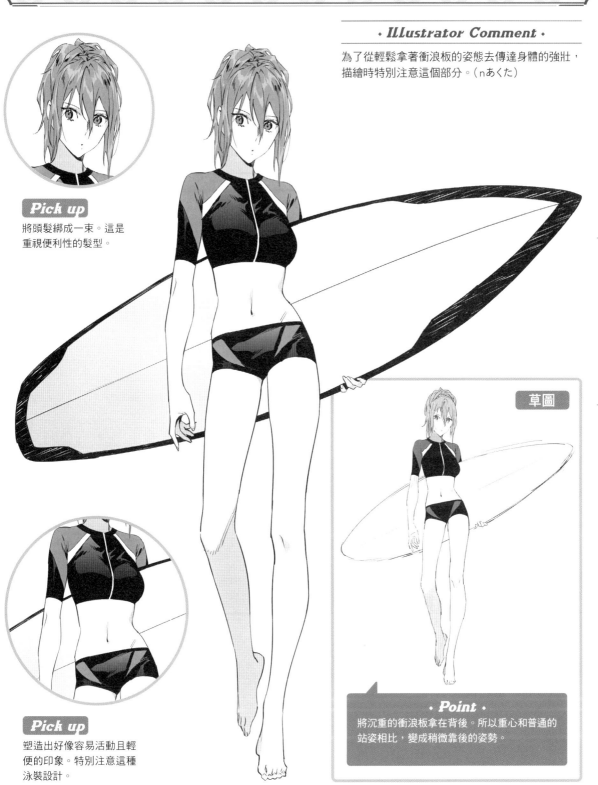

· ILLustrator Comment ·

為了從輕鬆拿著衝浪板的姿態去傳達身體的強壯,描繪時特別注意這個部分。(nあくた)

Pick up

將頭髮綁成一束。這是重視便利性的髮型。

草圖

· Point ·

將沉重的衝浪板拿在背後。所以重心和普通的站姿相比,變成稍微靠後的姿勢。

Pick up

塑造出好像容易活動且輕便的印象。特別注意這種泳裝設計。

喜歡視覺系的女性歌迷

在live house外面，一直坐在路邊等待「喜愛的偶像」走出來。對搭訕的男子伸舌頭。我的一切就是「我喜愛的偶像」。

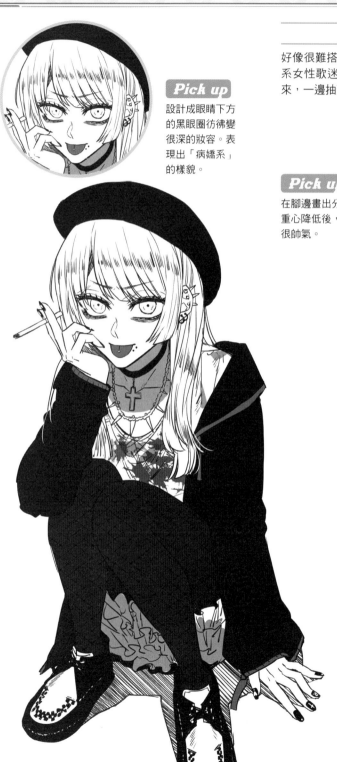

Pick up

設計成眼睛下方的黑眼圈彷彿變很深的妝容。表現出「病嬌系」的樣貌。

· *Illustrator Comment* ·

好像很難搭話的類型，也就是所謂的「喜歡視覺系的地雷系女性歌迷」。一邊守在會場外等待喜愛的偶像樂團走出來，一邊抽菸。（eba）

Pick up

在腳邊畫出分量感。重心降低後，看起來很帥氣。

草圖

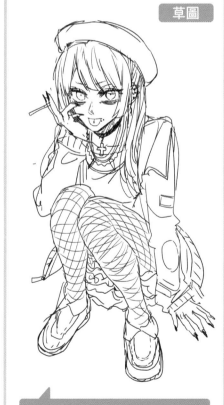

· *Point* ·

這是一般被稱為「地雷系」的女性。利用俯視構圖強調化妝偏濃的樣子。即使是伸舌頭的表情，也展現出壓迫感。

龐克風格的傲慢女孩

吹得又鼓又大的口香糖，是對自我世界的表態。白嫩皮膚下充斥著不滿的情緒，在不久後情緒爆開驚動全世界。

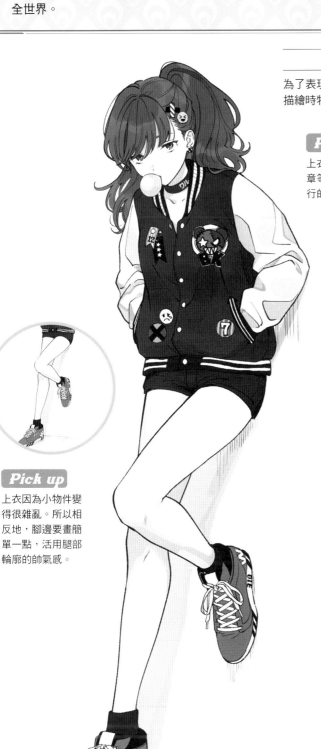

· Illustrator Comment ·

為了表現出走路好像不好好走，帶著嘲諷態度的那種氛圍，描繪時特別注意這個部分。（アサゥ）

Pick up

上衣添加了較多的徽章等小物件，加強流行的印象。

Pick up

上衣因為小物件變得很雜亂。所以相反地，腳邊要畫簡單一點，活用腿部輪廓的帥氣感。

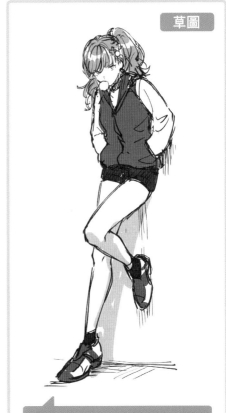

草圖

· Point ·

在草圖方案是簡單設計的運動夾克。完稿插畫則追加了小物件。畫出更華麗的印象，表現出流行感。

宿醉的早上

重複失敗了好幾次。將喝剩的罐裝啤酒倒進水槽後，現在就只是依賴著香菸的煙霧等待頭痛減輕。

Pick up

為了說明宿醉的狀況，讓角色將空罐子拿在手上。

· *Illustrator Comment* ·

居家服衣衫凌亂感和頭髮的蓬亂感是描繪重點。畫出稍微邋遢，但看起來很性感的樣子。（eba）

Pick up

為了表現出狀態看起來很差的樣子，將黑眼圈加深。看似不健康的表情，帶著獨特的冷酷感。

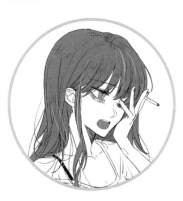

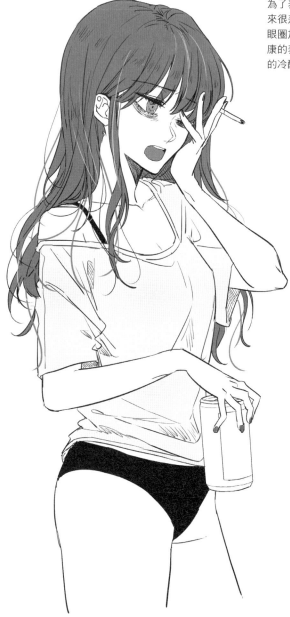

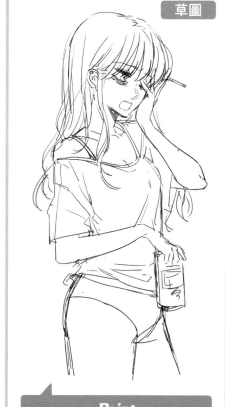

草圖

· *Point* ·

這是P.56角色的另一種情境設定。推翻先前的笑容設計，利用陰沉表情展現角色心情低落的情境。

118

和服女孩

堅持單一色調的和服女孩。今天也以自豪的黑色穿搭,和一群人一起上街。

Pick up

讓角色穿上和服,並特地拿著智慧型手機。反差感是描繪重點。

♦ Illustrator Comment ♦

利用「黑色鮑伯頭＋黑色和服」這種流行系和服表現出個性。這是好像會在原宿步行的那種形象。(eba)

Pick up

齊瀏海的黑髮加上緊貼臉型的鮑伯頭。呈現出所謂「較固執」的感覺。

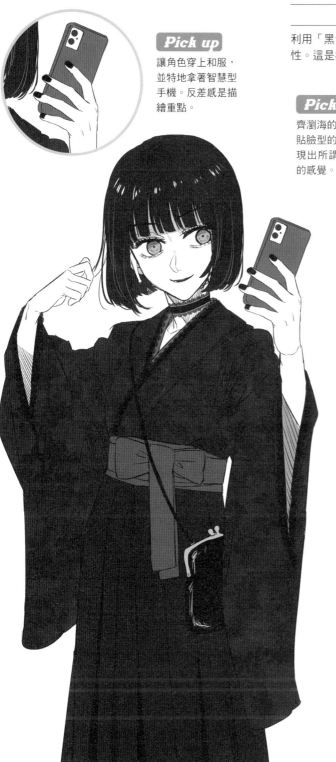

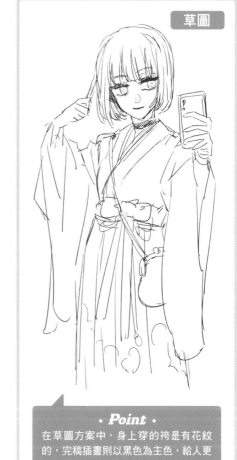

草圖

♦ Point ♦

在草圖方案中,身上穿的袴是有花紋的,完稿插畫則以黑色為主色,給人更加大膽的印象。

119

旗袍

這是配合春節的角色扮演活動的一幕。選擇了稍微大膽的衣服覺得害羞,所以視線和相機鏡頭交會時,稍微有點靦腆。

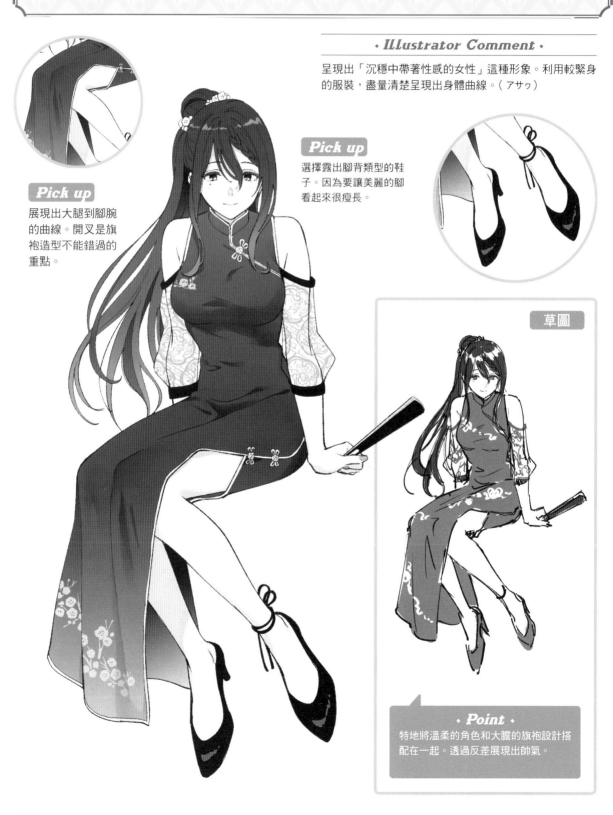

· Illustrator Comment ·

呈現出「沉穩中帶著性感的女性」這種形象。利用較緊身的服裝,盡量清楚呈現出身體曲線。(アサゥ)

Pick up

選擇露出腳背類型的鞋子。因為要讓美麗的腳看起來很瘦長。

Pick up

展現出大腿到腳腕的曲線。開叉是旗袍造型不能錯過的重點。

草圖

· Point ·

特地將溫柔的角色和大膽的旗袍設計搭配在一起。透過反差展現出帥氣。

蘿莉塔風格的高個子女孩

「以自己的身高來說一定不適合。」一直有這樣的想法。但此刻映在眼前鏡子裡的，就是自己一直在追求理想的自己。我已經不再膽怯了。

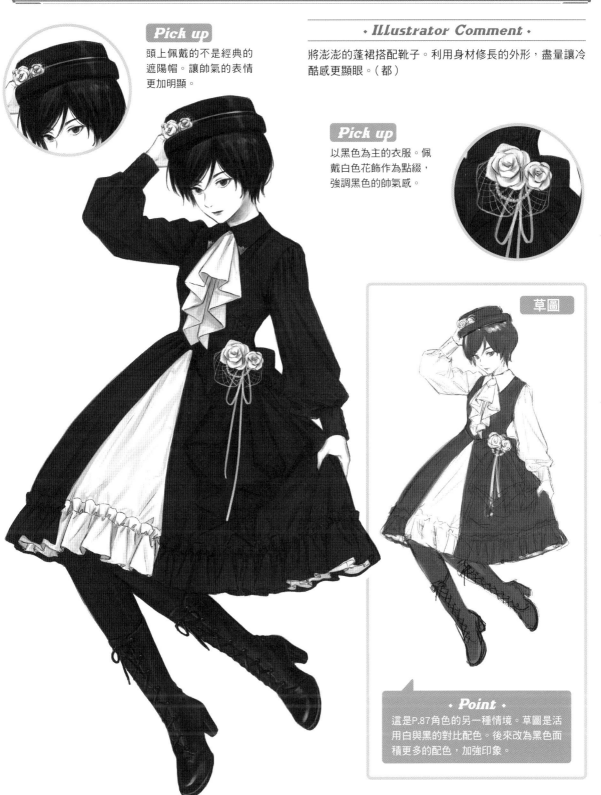

Pick up
頭上佩戴的不是經典的遮陽帽。讓帥氣的表情更加明顯。

將澎澎的蓬裙搭配靴子。利用身材修長的外形，盡量讓冷酷感更顯眼。（都）

Pick up
以黑色為主的衣服。佩戴白色花飾作為點綴，強調黑色的帥氣感。

草圖

第3章　帥氣女性便服穿著

・ **Point** ・
這是P.87角色的另一種情境。草圖是活用白與黑的對比配色。後來改為黑色面積更多的配色，加強印象。

Two Block髮型的女性

這是留著Two Block髮型的帥氣女子。從時尚到舉止所流露出來的帥氣光芒，讓男女都忍不住目不轉睛地盯著她看。

· Illustrator Comment ·

Two Block髮型和服裝都有點男性化，所以利用特別注意曲線的站姿來緩和男孩子氣的感覺。（YUNOKI）

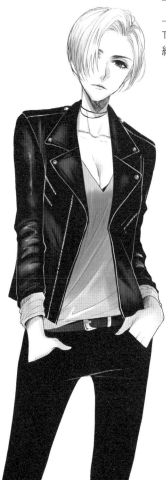

Pick up

畫出恰當且不做作的髮型，將頭髮畫成一綹，呈現出蓬鬆感。表現出溫柔與性感作為冷酷的反差。

Pick up

為了呈現出像女孩子一樣的站姿，採取了重心擺在左腰的姿勢。

Pick up

項鍊。強調纖細修長的脖子。

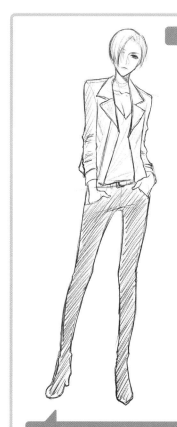

草圖

· Point ·

這是像男性一樣以外套和褲子來上下搭配的組合。另一方面，也大膽露出乳溝強調女人味。

西裝女子

「竟然說西裝是男性的愛好，這到底是誰決定的？」因為她神采煥發披上外套的打扮，不禁在腦海裡閃過這句話。

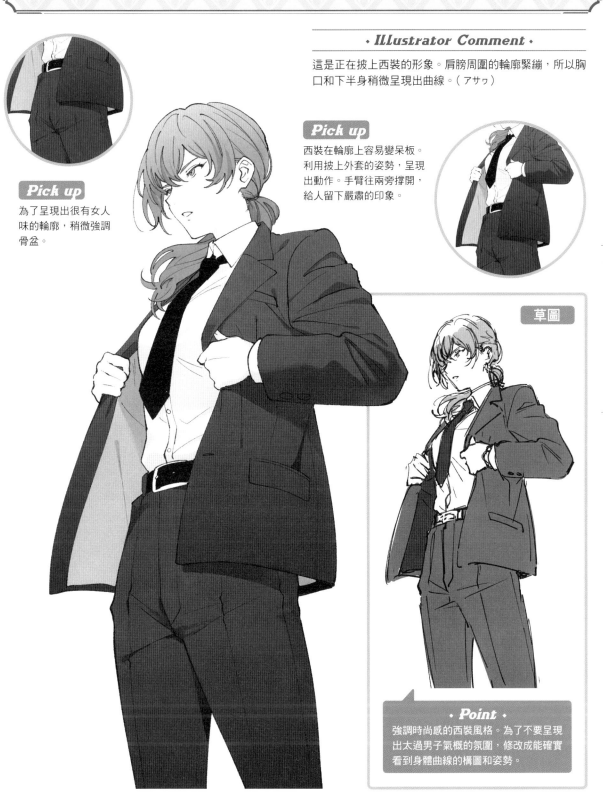

· Illustrator Comment ·

這是正在披上西裝的形象。肩膀周圍的輪廓緊繃，所以胸口和下半身稍微呈現出曲線。（アサゥ）

Pick up

西裝在輪廓上容易變呆板。利用披上外套的姿勢，呈現出動作。手臂往兩旁撐開，給人留下嚴肅的印象。

Pick up

為了呈現出很有女人味的輪廓，稍微強調骨盆。

草圖

· Point ·

強調時尚感的西裝風格。為了不要呈現出太過男子氣概的氛圍，修改成能確實看到身體曲線的構圖和姿勢。

第3章 帥氣女性便服穿著

穿著貼身衣物的女子

每次聞著香菸的味道，就忍不住在腦海裡閃過畫面，浮現出她惡作劇笑容的臉龐，還有那藏在她大腿的小祕密。

Pick up

身上的痣是要強調性感。畫在穿衣服時看不到的位置時更是如此。

· Illustrator Comment ·

貼身衣物不管是什麼尺寸，都是資訊量很多的東西。因為裝飾和設計陷入各種猶豫狀況。（アサウ）

Pick up

這是表現帥氣感的經典黑色內衣褲。同時為了能表現出華麗感，也仔細地描繪出花紋和蕾絲。

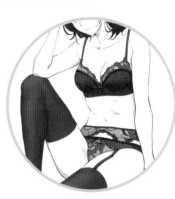

草圖

· Point ·

為了暗示角色的興趣嗜好和情境，在完稿插畫追加了香菸。拿著香菸的手部姿勢也能表現出情緒。

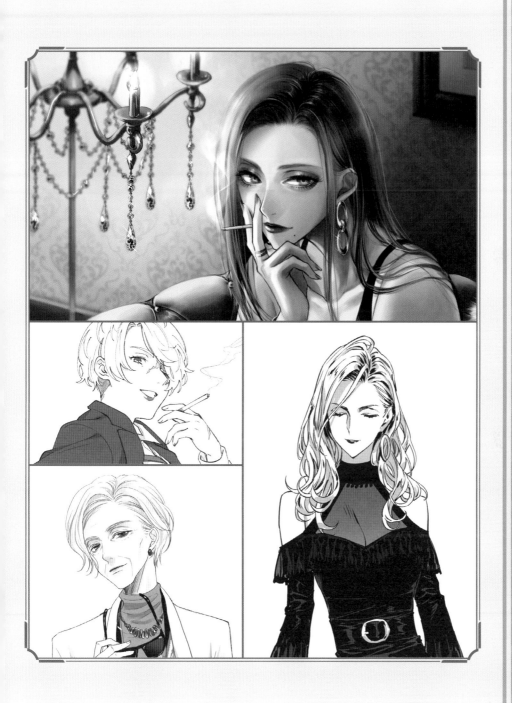

帥氣熟齡女性

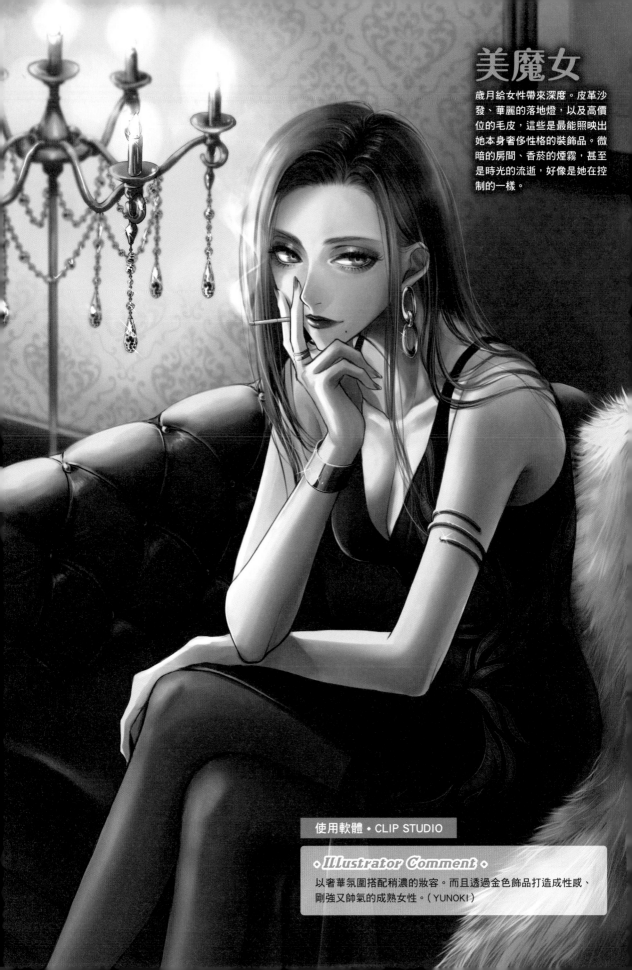

美魔女

歲月給女性帶來深度。皮革沙發、華麗的落地燈，以及高價位的毛皮，這些是最能照映出她本身奢侈性格的裝飾品。微暗的房間、香菸的煙霧，甚至是時光的流逝，好像是她在控制的一樣。

使用軟體 ◆ CLIP STUDIO

◆ *Illustrator Comment* ◆

以奢華氛圍搭配稍濃的妝容。而且透過金色飾品打造成性感、剛強又帥氣的成熟女性。（YUNOKI）

 草圖

決定姿勢和物件配置

以「美魔女」為概念描繪草圖。
決定角色的姿勢、容貌和物件的配置。

這次利用**灰階畫法**來上色。
所謂的「灰階畫法」就是一開始以灰階加上陰影，在其上面
將已上色的圖層設定成色彩增值和覆蓋等混合模式疊加顏
色，表現出厚塗的一種技巧。

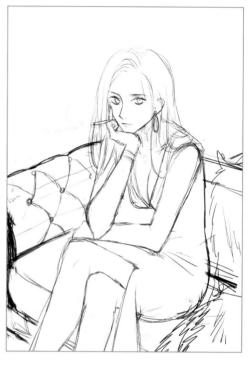

 線稿

確實做出線條的強弱

描繪線稿。身體輪廓、陰影形成的部位、皮膚重疊部
分（翹腳的部位）要以強烈清晰的線條描繪。尤其臉
部有許多細緻的部位，使用黑色和灰色描繪出睫毛的
纖細線條和嘴唇的強弱線條。不單獨使用黑色一種顏
色，是因為之後上色時色調會呈現出深淺層次。
飾品在另一個圖層描繪。在這個階段先只描繪身體。
頭髮在這個階段先粗略地畫出髮流即可。身體、頭髮
的輪廓全都使用〔**線稿、水彩和厚塗都能用的偷懶筆
刷**〕（之後以〔**線稿**〕筆刷來稱呼）來描繪。

整體

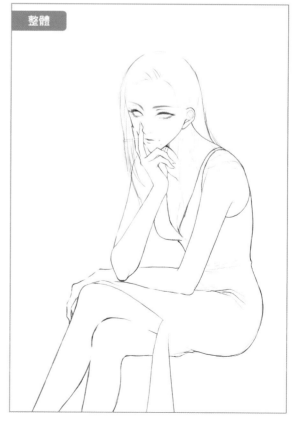

線條的強弱

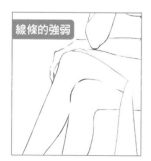

臉部

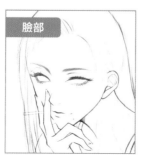

 # 上色時使用的筆刷

〔線稿〕筆刷（〔線稿、水彩和厚塗都能用的偷懶筆刷〕）：這是著手線稿要描繪出清晰線條時所使用的筆刷。也會使用於頭髮的高光等上光，或塗抹陰影的階段。

〔透明水彩〕筆刷：讓塗抹陰影時的漸層，或使用〔線稿〕筆刷上色的地方融合在一起。

〔寬幅〕筆刷：描繪頭髮、毛皮等髮束狀的物件。

〔moyon頭髮筆刷〕：使用於頭髮、毛皮等髮束狀物件有彈力、彎曲、強弱變化的部位。

〔鱗片筆刷 光澤用〕：可以描繪出眼影等顆粒狀的光和顆粒。

塗上底色：身體的上色方式

使用灰色好好地掌握明暗

以灰階畫法慢慢上色。所以先使用灰色上色。上色時是使用〔線稿〕筆刷塗抹大致範圍，再使用〔透明水彩〕筆刷慢慢讓其融合。

身體的陰影以較淺、中間、較深的三種顏色來描繪，模糊分界線。

要注意光源的位置。首先將（面對）圖片的左側部位變亮，光線從背後照過來，所以要加入反射光。

脖子下方、胸部的乳溝和腋下的顏色要盡量畫到最深。好好地決定明亮部位和陰暗部位後再上色，這樣一來就能增添變化。

#adacac

#515050

#e1e0e1

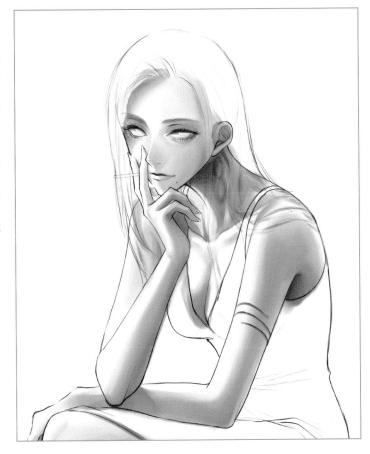

塗上底色：絲襪

獨特的質感要使用色彩增值

在【身體陰影】圖層將腳部上色，新增圖層設定成「色彩增值（不透明度50％）」並從腳上畫出顏色較深的絲襪（【絲襪】）。膝蓋部分要感覺得到骨頭，大腿要呈現出深淺層次，分別在這兩處加入陰影。

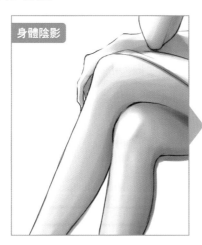

身體陰影

＋絲襪

塗上底色：禮服

在這個階段將陰影畫清楚

禮服的底色以深灰色平塗。之後加上陰影和高光。
因為是深色禮服，所以在單色階段也要將濃淡畫清楚。

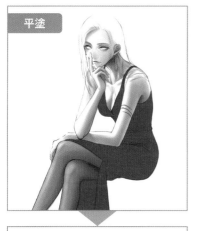

平塗

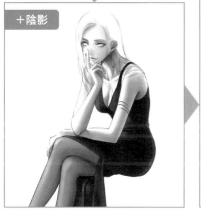

＋陰影

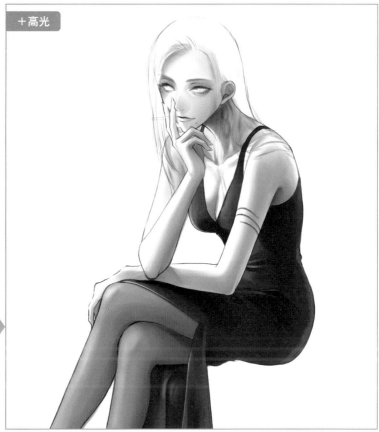

＋高光

塗上底色：頭髮

使用筆刷表現出頭髮的質感

塗上基本的頭髮底色。塗上底色後要確認範圍（【平塗】）。

接著畫出陰影和髮流。使用〔寬幅〕筆刷表現出纖細的頭髮。然後使用〔moyon頭髮筆刷〕畫出線條的強弱（【描繪】）。接著在各處加上深黑色表現出立體感（【表現立體感】）。使用〔線稿〕筆刷加上高光，呈現出頭髮光澤（【高光】）。使用細筆刷一根一根地加上披散在頭頂和肩膀的頭髮（【加上頭髮】）。

描繪頭髮時要注意的，是先思考「頭髮如何從頭形長出來？」「因為重力的緣故，頭髮會呈現出什麼樣貌？」這些問題，再去使用筆刷。頭頂髮際處要將髮根畫蓬鬆，這樣就會看起來很真實。

潤飾時為了讓頭髮與臉部的分界線融合在一起，在臉部周圍的頭髮加上淺膚色（【膚色】）。

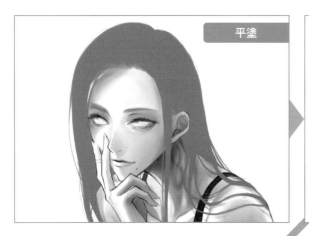
平塗

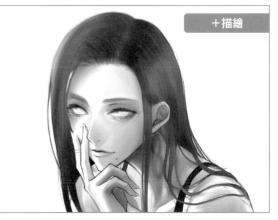
＋描繪

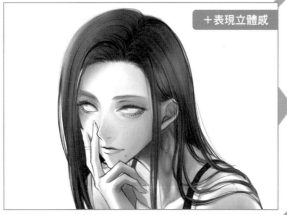
＋表現立體感

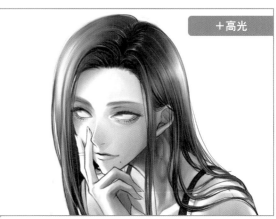
＋高光

＋加上頭髮

＋膚色

🛡 塗上底色：眼珠

首先使用灰色將整個眼珠均勻上色

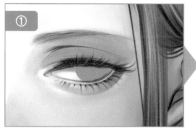

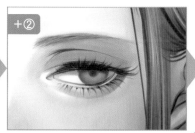

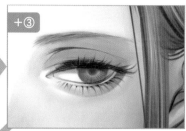

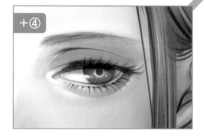

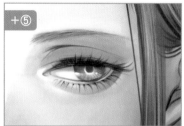

眼珠不描繪輪廓，使用灰色均勻塗出眼珠形狀（①）。使用黑色畫出瞳孔、眼皮和睫毛的陰影（②），並畫出虹膜（③）。瞳孔和眼珠加入高光（④），並將眼珠下半部分畫亮，藉此呈現出有透明感的眼珠（⑤）。

🛡 背景：沙發

配合沙發的凹凸隆起，表現出濃淡之分

畫出沙發的線稿後（【沙發線條】），在下面新增塗抹圖層，加入陰影（【沙發上色1】）。將線稿和上色圖層合併，加入高光並將光線照射區域變亮，再將輪廓畫細，藉此呈現出立體感（【沙發上色2】）。這是帶有皮革高級感的沙發，要特別留意皮革的光澤感和有彈性的坐墊，再描繪細節。

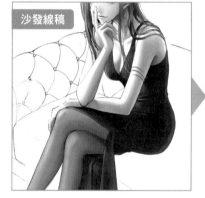

沙發線稿

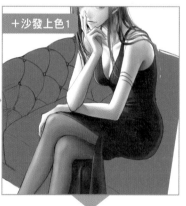

＋沙發上色1

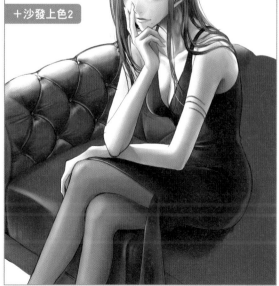

＋沙發上色2

100 % 通常
ソファ
100 % 通常
ソファ塗り2
100 % 通常
ソファ線画
100 % 通常
ソファ塗り1

🛡 背景：毛皮

假想椅子的形狀描繪出毛皮的細節

順著沙發的形狀，使用〔寬幅筆刷〕描繪出毛皮的毛流，畫出彷彿垂掛在沙發上的樣子。底色使用灰色。使用〔moyon頭髮筆刷〕將毛皮畫成白色，就能藉此表現出毛色（【毛皮】）。

接著再加上整體的陰影，來呈現整塊毛皮的立體感（【毛皮（陰影）】）。

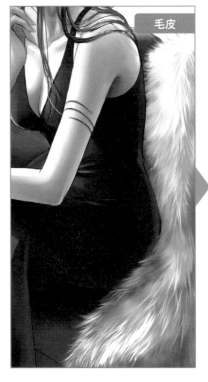
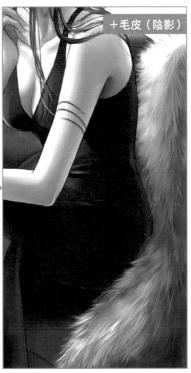

🛡 背景：落地燈

描繪陰影和高光

以奢華的房間為目標。所以落地燈畫成水晶吊燈般的形狀。描繪水晶吊燈的線稿。上色則分為三個階段，要注意光源，將其相反側的陰影畫深。

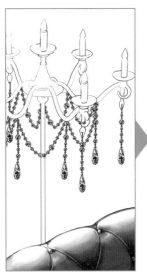

🛡 背景：牆壁

利用素材裝飾背景

使用灰色塗上背景。為了畫出帶有高級感的壁紙，設定「色彩增值模式（不透明度28％）」圖層來配置細緻花紋的素材。也要畫出畫框（右側）和地板（中央左邊）（【素材配置】）。

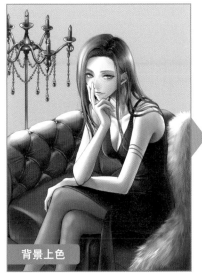

背景上色

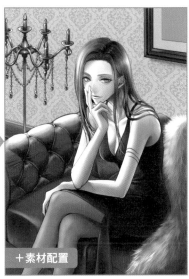

＋素材配置

🛡 背景：合併

模糊細節表現出遠近感

注意落地燈的光源後並做出明暗表現。將落地燈、牆壁和畫框的圖層全部合併。只有落地燈前面的部分要聚焦（【聚焦】），其他則是模糊整體（【模糊】）。

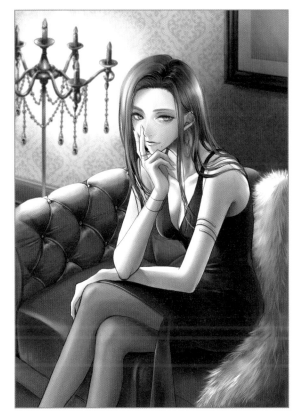

聚焦

模糊

上色

利用灰階畫法進行灰階上色

在一個圖層塗上整體畫面的顏色（【上色】）。
在塗上底色的階段已經早現出立體感，因此這個圖層幾乎是
以平塗來處理。
圖層設定成「覆蓋（不透明度65％）」。

上色

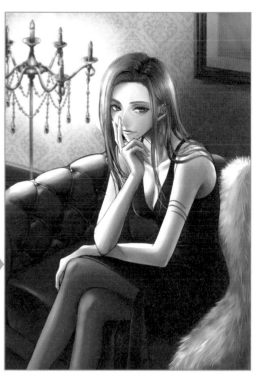

65％オーバーレイ
着色

描繪刺繡

使用筆刷在花紋上呈現出質感

在禮服上追加刺繡。為了表現出刺繡的立體感，將線條描繪成單一方向，使用〔**線稿**〕筆刷
表現高光的光。為了表現刺繡的絲線質感，使用〔**金絲緞**〕筆刷描繪邊緣。筆刷是金色的，
所以使用色調補償改為紅色。刺繡形狀要像是順著禮服的彎曲弧度一樣加上陰影。

〔金絲緞〕

ツールプロパティ[金モ

金モール

ブラシサイズ　　　10.0
不透明度　　　　　100
向き　　　　　　　322.4

 塗上妝容：眼影①

表現出皮膚的立體感

使用棕色筆刷在眼睛畫出眼影。設定「色彩增值」，反映出在塗上底色時已上色皮膚的立體感。新增「加亮顏色（發光）」模式圖層，使用〔**鱗片筆刷　光澤用**〕描繪出閃亮感。在其上面使用相同的筆刷，設定「加亮顏色（發光）（不透明度70％）」模式圖層增加高光，描繪出閃亮的光澤。

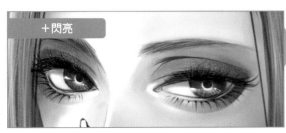

 塗上妝容：眼影②

接著加入高光，仔細地表現出化妝的光澤感

為了增加閃亮的光澤感，接著設定「加亮顏色（發光）（不透明度75％）」模式使用〔**鱗片筆刷　光澤用**〕加上高光。最後使用相同的筆刷畫出皮膚帶有光澤的反射。

為了呈現出妖艷且華麗的氛圍，將妝容畫得較濃。讓角色斜眼看人，就能襯托出眼皮的眼影。

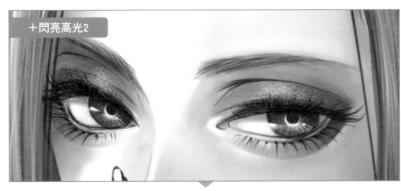

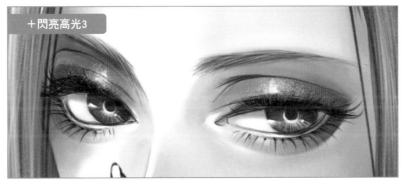

塗上妝容：口紅

利用顏色的挑選顯示出性格

以較深的紅色來表現剛強的女性。新增色彩增值模式圖層，塗上底色的紅色（【口紅】）。在其上面要特別注意光源，加入的高光也要強烈一點。（【高光】）。

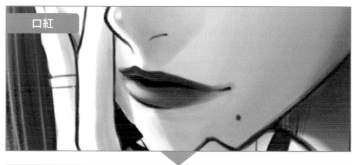

口紅

＋高光

塗上妝容：指甲

順著邊緣描繪光澤

使用接近口紅的顏色，想像漸層指甲的樣子塗上底色（【底色】）。潤飾時盡量稍微照著指甲邊緣畫出高光，就能表現出光滑感（【高光】）。

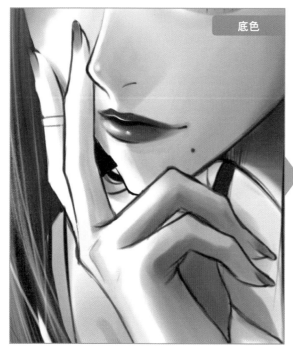

底色

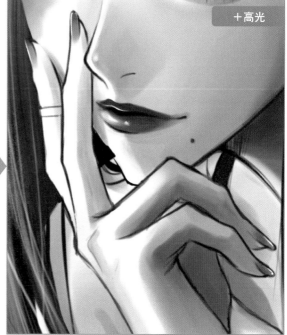

＋高光

飾品上色

使用三種顏色描繪金屬光澤

在線稿描繪耳環、手環和戒指的輪廓（【線稿】）。

使用白色、黃色和茶色表現出立體感。整體上色不要模糊不清，而要加入鮮豔的線條表現出金屬感。

將線稿和上色部分合併，明亮部分的輪廓要畫淡、畫細一點。陰影部分盡量和輪廓融合。透過〔色調補償＞亮度和對比〕調高對比。

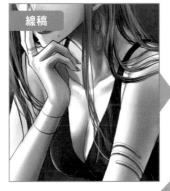

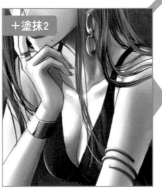

潤飾

配合光源的色溫調整整體

夜晚室內的照明只有水晶落地燈，所以將整體空間設定為暖色調，呈現出畫面的整體感。新增圖層設定成「色彩增值（不透明度25％）」，再使用橘色填滿畫面（①）。將水晶落地燈的光源設定成「加亮顏色」圖層，再將其調亮。反射在牆壁和頭髮的光也要描繪出來。

描繪香菸。香菸的煙霧設定「相加・發光（不透明度26％）」圖層描繪出透明的樣子（②）。

最後合併所有圖層，在小細節調整色調。追加幾根頭髮、在飾品加上十字型的閃亮光芒就完成了（③）。

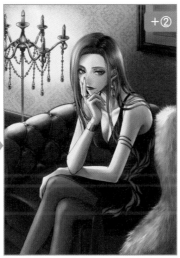

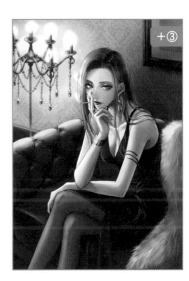

▲色彩增值（不透明度25％）圖層

137

上司

位處高樓層的辦公室午後。這是在忙碌業務中抽空進行的咖啡時光。那個香味在轉瞬間就轉換了她的開關。

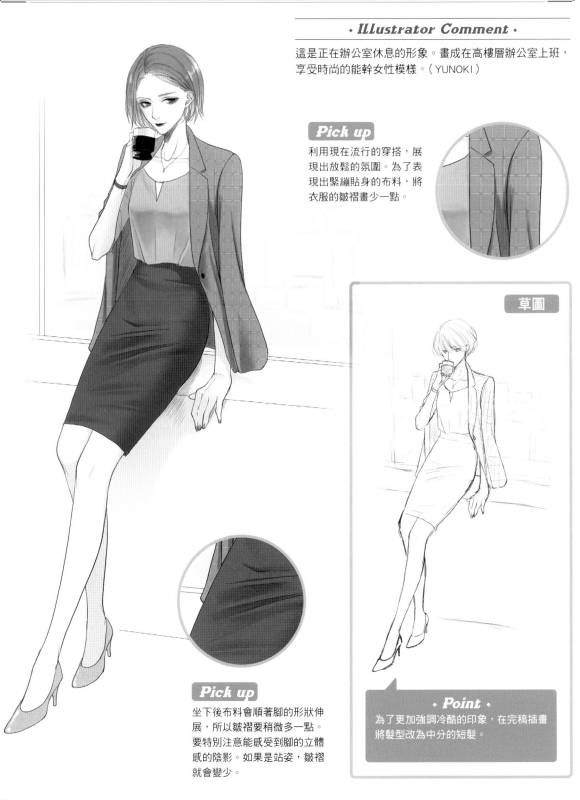

· Illustrator Comment ·

這是正在辦公室休息的形象。畫成在高樓層辦公室上班，享受時尚的能幹女性模樣。（YUNOKI）

Pick up

利用現在流行的穿搭，展現出放鬆的氛圍。為了表現出緊繃貼身的布料，將衣服的皺褶畫少一點。

草圖

Pick up

坐下後布料會順著腳的形狀伸展，所以皺褶要稍微多一點。要特別注意能感受到腳的立體感的陰影。如果是站姿，皺褶就會變少。

· Point ·

為了更加強調冷酷的印象，在完稿插畫將髮型改為中分的短髮。

牽著狗的美女

住在鎮內最豪華宅邸的謎樣美女。圍繞著她的來歷，流傳著森羅萬象的各種謠言。相信她是魔女，悄悄潛入宅邸的少年少女看到的東西是……？！

· Illustrator Comment ·

描繪時特別注意從優雅舉止中流露出來的帥氣。（nあくた）

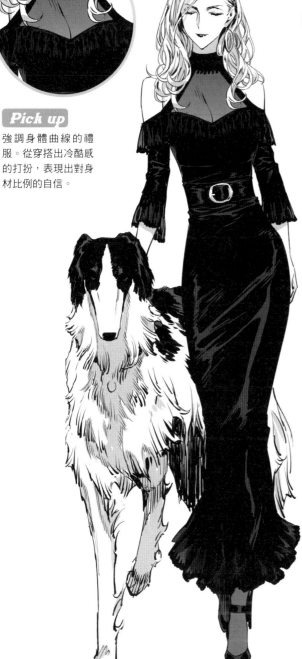

Pick up

強調身體曲線的禮服。從穿搭出冷酷感的打扮，表現出對身材比例的自信。

Pick up

牽著優雅的高級犬種（蘇俄牧羊犬）。強調飼主的高貴。

草圖

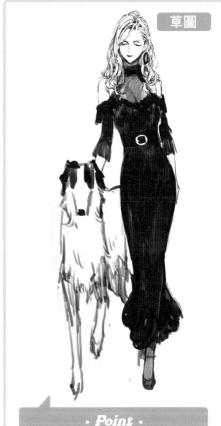

· Point ·

雖然也有設計女性戴上帽子的方案，但為了強調美麗的金髮，採用了沒有帽子的方案。

時裝模特兒

「時尚和年齡沒有關係。」這是在時尚雜誌看過好多次的陳舊文案。但是她的生存方式，證明了這句話所言不假。

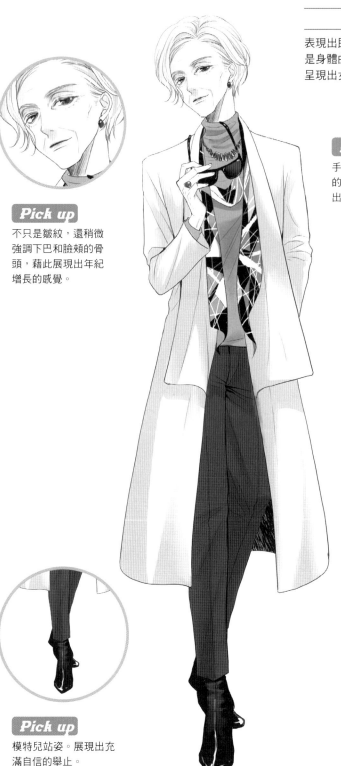

· Illustrator Comment ·

表現出即使年紀增長也享受時尚，生氣勃勃的感覺。雖然是身體曲線不明顯的服裝，但透過站姿和拿太陽眼鏡的手呈現出女人味。（YUNOKI）

Pick up

不只是皺紋，還稍微強調下巴和臉頰的骨頭，藉此展現出年紀增長的感覺。

Pick up

手是容易洩漏年齡的部位，於是描繪出皺紋和鬆弛感。

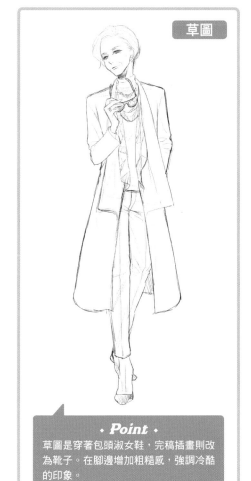

草圖

Pick up

模特兒站姿。展現出充滿自信的舉止。

· Point ·

草圖是穿著包頭淑女鞋，完稿插畫則改為靴子。在腳邊增加粗糙感，強調冷酷的印象。

寡婦

「那個女人是狠毒婦人。」每個人都異口同聲地說著，但是我不相信那種話。因為某天突然闖進我心裡的她，眼睛裡存在著無庸置疑真實的哀傷。

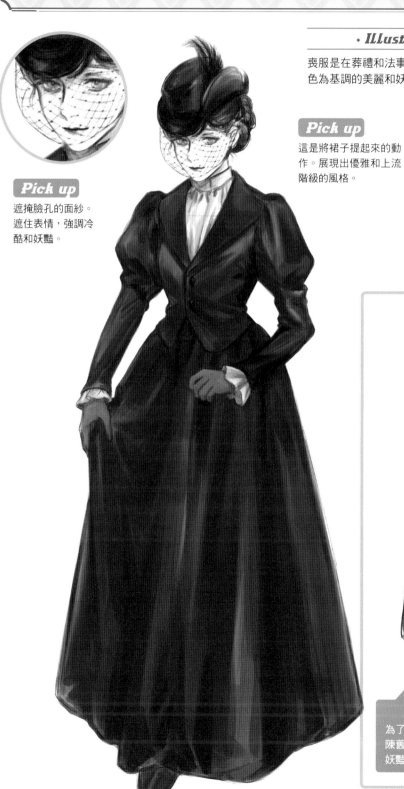

· Illustrator Comment ·

喪服是在葬禮和法事等場合穿著的衣服。為了展現出以黑色為基調的美麗和妖艷，便創作了這個畫面。（都）

Pick up

這是將裙子提起來的動作。展現出優雅和上流階級的風格。

Pick up

遮掩臉孔的面紗。遮住表情，強調冷酷和妖艷。

草圖

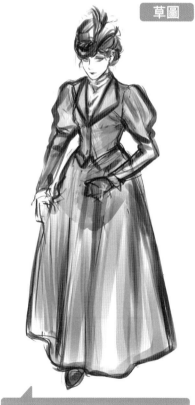

· Point ·

為了展現出氛圍，特意讓角色穿著設計陳舊的黑禮服。透過妖媚的笑容展現出妖艷感。

暗中從事地下行業的女子

她是我的老闆、同志、恩人、培育我的母親、老師……以及最重要的……獨一無二的摯友。

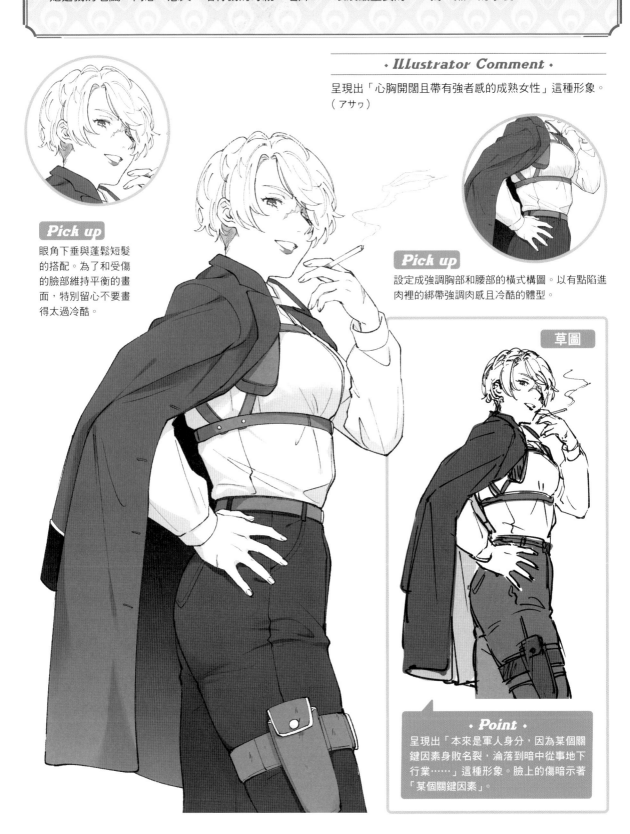

· Illustrator Comment ·

呈現出「心胸開闊且帶有強者感的成熟女性」這種形象。
（アサゥ）

Pick up

眼角下垂與蓬鬆短髮的搭配。為了和受傷的臉部維持平衡的畫面，特別留心不要畫得太過冷酷。

Pick up

設定成強調胸部和腰部的橫式構圖。以有點陷進肉裡的綁帶強調肉感且冷酷的體型。

草圖

· Point ·

呈現出「本來是軍人身分，因為某個關鍵因素身敗名裂，淪落到暗中從事地下行業……」這種形象。臉上的傷暗示著「某個關鍵因素」。

POKImari

Twitter @POKImari02
Pixiv 63950
HP https://www.pokizm.com

Comment：關於自己覺得「很帥氣！」的女性
自己有信念並將信念表現在氛圍、表情和動作上的女性，會讓人覺得很帥氣。外表在插畫中也很重視時尚，但個人來說一定要選的話，可能還是容易被內在要素吸引。

eba

Twitter @ebanoniwa
Pixiv 26729452

Comment：關於自己覺得「很帥氣！」的女性
非常感謝能讓我描繪在書中許多帥氣的女性。我覺得「有信念的女性」很帥氣。就像那種將堅強意志隱藏在眼睛深處的女性，要是被這樣的眼睛彷彿射穿般注視著的話，我覺得我會死掉。

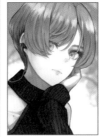

カオミン

Twitter @kaoming775
Pixiv 1236873

Comment：關於自己覺得「很帥氣！」的女性
覺得帥氣和性感處於同一個向量。我描繪的是出袒露身體曲線，同時又有著精悍且意志好像很堅強的容貌，藉此表現出依照自己方式行事的女性帥氣感。

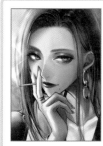

YUNOKI

Twitter @yunokism
Pixiv 1626824
Instagram yunoki90
HP http://yunoki.main.jp

Comment：關於自己覺得「很帥氣！」的女性
對自己有自信且有目標、坦蕩蕩的人。身體挺得筆直，穿著細高跟鞋神采煥發走路的人。女性的帥氣不只是有男人味，還要擁有像女人般的溫柔和妖媚特質。

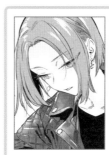

幾花にいろ

Twitter @ikuhananiro

Comment：關於自己覺得「很帥氣！」的女性
與周圍的人相比，能將「自己就是這樣！」的想法作為優先考量的人。

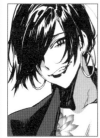

nあくた

Twitter @ant0coffee
Pixiv 19318723

Comment：關於自己覺得「很帥氣！」的女性
不被別人影響，貫徹自己想法的人。

都

Twitter @xxmkkh

Comment：關於自己覺得「很帥氣！」的女性
我認為突然展現笑容的人、或是雖然冷靜但眼神銳利的人很帥氣！

アサワ

Twitter @dm_owr

Comment：關於自己覺得「很帥氣！」的女性
明明是具備絕對性的從容和惡作劇念頭的可靠上司，卻又像天真無邪的小孩一樣的女性，我對這種女性特別沒辦法（因為我是具備部下性格的宅宅……）。

七島

Comment：關於覺得自己「很帥氣！」的女性
頭腦聰明的人。

帥氣女性描繪攻略

作　　者　玄光社
翻　　譯　邱顯惠
發　　行　陳偉祥
出　　版　北星圖書事業股份有限公司
地　　址　234 新北市永和區中正路 458 號 B1
電　　話　886-2-29229000
傳　　真　886-2-29229041
網　　址　www.nsbooks.com.tw
E-MAIL　nsbook@nsbooks.com.tw
劃撥帳戶　北星文化事業有限公司
劃撥帳號　50042987
製版印刷　皇甫彩藝印刷股份有限公司
出 版 日　2022 年 07 月
I S B N　978-626-7062-00-5
定　　價　450 元

如有缺頁或裝訂錯誤，請寄回更換。

國家圖書館出版品預行編目（CIP）資料

帥氣女性描繪攻略＝How to draw cool women
／玄光社作；邱顯惠翻譯. -- 新北市：北星圖書
事業股份有限公司，2022.07
　　144面；　18.2×╳25.7公分
ISBN 978-626-7062-00-5（平裝）

1.插畫　2.繪畫技法

947.45　　　　　　　　　110016587

官方網站　　臉書粉絲專頁　　LINE 官方帳號

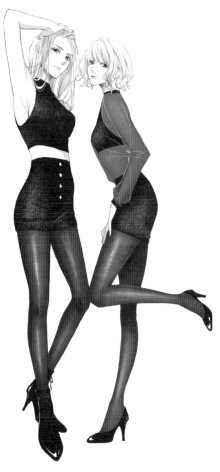